자신을 지키며 똑똑하게
일하고 싶은 당신을 위한 책

일＿＿＿잘하는
디자이너

일 잘하는 디자이너

초판 발행 • 2023년 2월 3일
초판 2쇄 • 2024년 1월 25일

지은이 • 시부야 료이치(파치파치 디자인)
옮긴이 • 안동현
펴낸이 • 이지연
펴낸곳 • 이지스퍼블리싱(주)
출판사 등록번호 • 제313-2010-123호
주소 • 서울시 마포구 잔다리로 109 이지스 빌딩 4층
대표전화 • 02-325-1722 | **팩스** • 02-326-1723
홈페이지 • www.easyspub.co.kr | **페이스북** • www.facebook.com/easyspub
Do it! 스터디룸 카페 • cafe.naver.com/doitstudyroom | **인스타그램** • instagram.com/easyspub_it

총괄 • 최윤미 | **기획 및 책임편집** • 이수진 | **IT 1팀** • 이수진, 임승빈, 이수경, 지수민
교정교열 • 박명희 | **표지 디자인** • 박세진 | **본문 디자인** • 트인글터 | **삽화** • 쿠라하시 히로유키
인쇄 • SJ프린팅 | **마케팅** • 박정현, 한송이, 이나리 | **독자지원** • 박애림, 오경신
영업 및 교재 문의 • 이주동, 김요한(support@easyspub.co.kr)

ISBN 979-11-6303-448-3 03600
가격 16,000원

자신을 지키며 똑똑하게
일하고 싶은 당신을 위한 책

일 ＿＿＿＿ 잘하는 디자이너

시부야 료이치(파치파치 디자인) 지음
안동현 옮김

클라이언트 설득부터
타이포그래피, 색상 선택, 면접 준비까지!
현실 조언 69가지

이지스 퍼블리싱

디자이너로 살아가는 여러분의 삶이
조금이나마 나아지기를 바라는 마음으로 이 책을 썼습니다

여러분은 디자인을 좋아하나요? 즐겁게 일하고 있나요?

필자는 이제 디자이너로서 디자인을 즐기고 디자인하는 것을 좋아한다고 말할 수 있지만, 사회생활을 시작한 첫해에는 디자인 작업이 하기 싫을 때도 잦았고 새로운 디자인을 구상하는 것이 고통스럽기만 한 나날도 있었습니다.

유튜브나 트위터, 메모 앱도 없던, 아직 세상에 정보가 흘러넘치지 않던 시절에는 디자인 관련 서적이나 기술 자료도 부족해 디자이너에게 필요한 지식이나 노하우는 직장 상사나 선배에게 물어 가며 배워야 했습니다. 어떻게 하면 디자인을 잘할 수 있을지, 좋은 디자인이 무엇인지는 알아도 직접 만드는 데 필요한 요령은 몰랐습니다. 이해하기 쉽게 정리된 디자인 법칙이나 원리, 제작 방법론은 찾기 어려웠고 회사나 현장에서도 디자인 작업을 위한 효율적인 프로세스, 클라이언트나 협업자와 의사소통하는 방법 등을 배울 기회가 거의 없었습니다.

디자이너뿐만 아니라 사회생활을 하는 사람이라면 자신의 능력이 성장하는 즐거움을 맛보면서 일하는 것이 삶에서 매우 중요하다는 것을 공감할 겁니다. 그래서 업무 능력을 향상할 수 있도록 기업에서 다양한 교육 과정을 제공하기도 하지요. 그럼 디자인 업계는 어떨까요? 온라인이든 책이든 디자인과 관련된 정보는 많고 구하기도 수월해졌지만 '디자인 능력'은 말로 표현하기 어렵고 정답이 없기 때문에 이 능력을 구체적으로 개발하는 교육 과정을 찾기란 쉽지 않습니다.

이에 필자는 "많은 사람이 디자인 능력을 기르는 데 도움을 주고 싶다."라는 마음으로 유튜브에 동영상을 올리기 시작했습니다. 이 책은 200여 편에 달하는 동영상 가운데 엄선해 다시 편집하고 여러 곳을 수정한 결과물입니다. 여러분의 디자인 능력 향상에 조금이나마 도움이 되기를 바랍니다. 여러분 모두 디자인을 좋아하고 즐길 수 있기를 기원합니다.

시부야 료이치

디자이너의 일은 생각보다 단순하지 않습니다.

디자인 스킬은 물론이고, 여러 사람의 의견에도 중심을 잡고 휘둘리지 않는 마음가짐, 좋은 의견을 가려서 들을 줄 아는 의사소통 방법, 실제로 취업할 때 필요한 커리어 관리 방법까지 알아야 비로소 자신을 지키며 디자이너로 일할 수 있습니다.

여러분은 지금 어느 위치에 있나요? 어떤 어려움을 겪고 있나요? 여러분에게 맞는 처방전을 여기에서 찾아보세요.

좋은 디자인이란 뭘까?

첫 번째 이야기
디자이너로 출근하기 전에 알아야 하는 것들

두 번째 이야기
디자이너로 일하며 살아가기

신입 디자이너 & 협업자

주니어 디자이너

세 번째 이야기
프로 디자이너로 레벨 – 업하기

네 번째 이야기
클라이언트의 피드백에도 의연한 디자이너 되기

클라이언트는 어떻게 설득하지?

포트폴리오 만들 때 주의할 점은?

다섯 번째 이야기
저는 꿈이 디자이너예요

보너스
프로 디자이너의 포토샵·일러스트레이터 기법

학생 & 취준생

첫 번째 이야기

디자이너로 출근하기 전에 알아야 하는 것들

두 번째 이야기

디자이너로 일하며 살아가기

세 번째
이야기

프로 디자이너로
레벨-업하기

네 번째
이야기

클라이언트의 피드백에도
의연한 디자이너 되기

다섯 번째
이야기

저는 꿈이
디자이너예요

(보너스) # 프로 디자이너의
포토샵·일러스트레이터 기법

일러두기

• 원저작의 내용이 국내 실정과 다른 경우 적절한 자료와 예시로 대체해 넣었습니다.

첫 번째
이야기

디자이너로 출근하기 전에
알아야 하는 것들

"너무 기발한 것보다
집중할 수 있어야 좋은 디자인이다."
— 재스퍼 모리슨(Jasper Morrison)

디자이너로 출근하기 전,
알아 두면 좋을 팁을 살펴봅니다.
'보는 눈을 기르는 방법'부터 '디자인할 때의 마음가짐',
인쇄에서 디테일을 살리는 방법까지
모두 여러분의 것으로 만드세요.

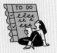

좋은 디자인이란,
사람의 마음을 움직이는 것

디자인의 궁극적인 목표

미국의 통계학자인 에드워드 터프티(Edward Tufte)는 다음과 같이 말했습니다.

> "디자인이란 무늬가 아름다운 버튼을 만들고
> 멋진 애니메이션 효과를 더하는 것…이 아니라
> 이 버튼 자체를 없앨 수는 없을까?를 고민하는 것이다."

에드워드 터프티의 말처럼 디자인의 핵심은 사용자의 입장에서 '정보를 재검토하고 정리'해서 '과제를 발견'하는 데 있습니다. 이런 고민 없이 단순히 예쁘게 만들었다고 해서 좋은 디자인이라고 할 수 없는 거죠.

그렇다면 '좋은 디자인'인지 아닌지를 어떻게 판단할까요? 그 기준은 바로 '정보를 올바르게 전하여 사람의 마음을 움직였는가?'입니다.

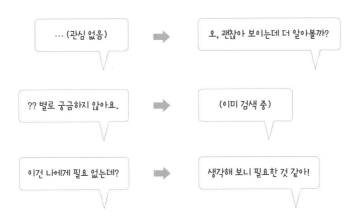

이렇게 사람들의 마음을 움직이기 위해 디자이너가 해야 할 일은 단 2가지뿐입니다. 바로 '알기 쉽게' 그리고 '매력 있게' 전달하는 것입니다.

알기 쉽게 전달하기

어떤 메시지를 전할 때 지나치게 많은 정보를 덧붙이면 정보 과다 상태가 됩니다. 정보의 양이 많아질수록 초점이 흐려지죠. 정보의 양을 가능한 한 줄이고 우선순위를 매겨 '정리'해 보세요.

매력 있게 전달하기

디자인을 통해 전달된 메시지가 마음을 움직이면 사람들은 행동합니다. 보는 사람의 마음을 사로잡으려면 어떤 요소로 어떻게 디자인해야 할지 고민해 보세요.

02
디자인할 때
지켜야 할 4원칙

디자인 4원칙(the four basic principles of design)은 정보를 교통정리하는 데 필요한 원칙이라고도 할 수 있습니다. 정보가 지나는 길을 '도로'로 비유하면 이해하기 쉬울 겁니다. 도로에서 사람이나 자동차의 시선으로 비유해 4가지 원칙을 살펴보겠습니다.

원칙 1 · 근접 — 시선이 지나는 길 만들기

여백으로 시선이 지나는 길을 만들어 보세요. 시선이 디자이너가 원하는 방향으로 흐르도록 요소를 배치합니다.

원칙 2 • 정렬 — 여백 정리하기

여백을 정리하여 시선이 멈추지 않도록 합니다. 되도록이면 시선이 직선으로 흐르도록 정돈하며 쓸데없는 모서리는 가능한 한 줄입니다.

원칙 3 • 대비(강약) — 시선이 지나는 순서 정하기

여백에 강약을 주어 시선이 지나는 순서를 만드세요. 즉, 시선이 큰 도로부터 작은 도로로 흐르도록 길을 설계합니다.

원칙 4 • 반복 — 같은 의미는 같은 디자인으로

같은 성격의 정보라면 같은 디자인을 사용하는 식으로 보이지 않는 규칙을 정하세요. 마치 도로에서 속도 제한 등의 교통 법규 표시를 동일하게 설정하듯이 통일합니다.

03

디자인할 때의
마음가짐

이번에는 '디자이너가 생각하는 방법 4가지'를 소개합니다. 여기에는 디자인 문제를 해결할 때 디자이너가 가져야 할 자세나 마음가짐, 생각하는 방법 등이 포함됩니다. 여러분도 자신만의 방법을 찾아보고 실제 디자인 작업에도 적용해 보세요.

문제 또는 과제를 쪼개어 생각하기

디자인 문제나 과제를 만났을 때 인수분해하듯이 쪼개어 생각해 보세요.

"클라이언트가 수정을 요청한 이유는?"

"디자인의 목적을 달성할 수 있을까?

단순히 담당자의 선호도 차이 때문은 아닐까?"

"아이디어가 떠오르지 않는데, 어떤 작업이 부족했던 걸까?"

다른 것과 결합해 새롭게 만들기

스마트폰에 카메라나 인터넷 기능을 넣은 것처럼 다른 것과 조합하여 새로운 아이디어를 얻어 보세요. 디자이너이자 건축가인 찰스 임스(Charles Eames)는 다음과 같이 말했습니다.

"모든 것은 연결된다.
어떻게 연결됐는지에 따라 그 가치가 정해진다."

아이디어가 생각나지 않는다면 여러분도 새로운 '연결'을 만들어 가치를 창출해 보세요.

상상력을 발휘해 완성한 결과를 시뮬레이션하기

디자인하면서 중간중간 최종 결과를 상상해 보세요. 디자이너의 일은 디자인 능력으로 주어진 과제를 해결하고 사물을 더 좋은 방향으로 이끄는 것입니다. 이때 상상력을 총동원하여 결과를 떠올려 보면 동기부여도 되고 보다 더 높은 완성도로 작업할 수도 있습니다.

'디자인하는 과정' 자체를 즐기기

디자인 작업이 진심으로 즐겁다고 생각해 보세요. 즐기면서 디자인하는 사람은 누구도 당해 낼 수 없습니다. 즐거운 기분으로 즐기면서 디자인하는 사람이 있으면 팀 분위기도 좋아집니다.

 디자인 셀프 점검 1

☑ 문제를 쪼개어 생각했나요? ☐ 결과를 시뮬레이션해 봤나요?

☐ 새로운 '연결'을 만들어 봤나요? ☐ 디자인 과정을 즐기고 있나요?

04

디자인에서
더하기, 빼기, 곱하기, 나누기

일반적으로 디자인은 '더하기'보다 '빼기'라고 하지만, 나머지 연산 역시 디자인 과정에 적용할 수 있습니다. 실제로 디자인 작업을 할 때 중요하면서도 알아 두면 좋은 포인트를 +, −, ×, ÷의 사칙연산에 비유하여 소개합니다.

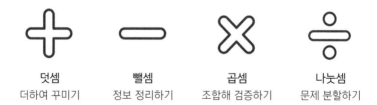

덧셈	뺄셈	곱셈	나눗셈
더하여 꾸미기	정보 정리하기	조합해 검증하기	문제 분할하기

정보를 정리해 주제 명확히 하기

디자인에서 복잡한 느낌이 드는 요소는 뺄셈을 적용해 정리하세요. a에서 b를 빼면 무엇이 남을지, 또는 남은 c에서 다시 d를 뺄 수 있는지 생각해 봅니다.

무엇이 좋나요?

- 정보가 정리되어 시선에서 망설임이 없어집니다.
- 보여 주고 싶은 곳을 정확하게 보여줄 수 있습니다.
- 메시지가 명확해집니다.

어떻게 적용하죠?

- 과도한 장식이나 공백 메우기용 일러스트 빼기
- 글꼴이나 색의 개수 빼기(많아야 3~4종류)
- 의미가 같은 말이나 요소의 중복 삭제

포인트

'이제 더 이상 뺄 곳이 없어'라는 생각이 들더라도 더 뺄 요소는 없는지 살펴보세요.

➕ 다른 요소를 더하여 꾸미기

키워드 2개를 조합하는 형식으로 서로 다른 요소를 합치면 재미있는 화학 작용이 일어납니다. 로고 제작처럼 단순한 작업에서 특히 빛을 발하죠.

a에 b를 더하면 무엇이 생길지, 또는 c나 d를 더하면 어떻게 될지 생각해 보세요.

무엇이 좋나요?

- 디자인에 기분 좋은 부조화가 생깁니다.
- 폭이나 깊이, 입체감이나 세계관을 표현할 수 있습니다.

어떻게 적용하죠?

- 테마 색상과 반대인 색을 강조색으로 더하기
- 메인 모티브에 다른 서브 모티브 더하기
- 메인 테마와 정반대인 테마 더하기

포인트

가능한 한 그동안 사용하지 않은 다른 요소를 더해 보세요.

✕ 요소를 조합해 최선의 디자인 찾기

요소의 모양을 조금씩 바꾸는 작업을 반복해서 여러 경우의 수를 만들어 보세요. 만들 수 있는 다양한 패턴을 나란히 놓고 검증하면 어떤 조합이 최선인지 판단하기 쉬워집니다.

a를 b번 반복하면 어떻게 될지 가설을 세운 다음, 찾은 답 c가 최선인지를 검증합니다.

무엇이 좋나요?

- 모든 요소마다 사용한 이유를 찾을 수 있습니다.
- 다양한 방향을 제시해 클라이언트를 설득할 수 있습니다.

어떻게 적용하죠?

- 이 문자가 최선인가요? → 글꼴, 굵기, 자간, 행간 검증
- 이 색과 그 밖의 배색이 최선인가요? → 색상, 채도, 명도, 색 균형 검증
- 이 배치가 최선인가요? → 요소의 크기, 위치, 개수, 여백 검증

포인트

새로운 시도를 나열하고 천천히, 꼼꼼하게 관찰해 보세요.

➗ 문제는 분할해 생각하기

디자인 작업에서 발생한 문제는 분할해 생각해 보세요. 문제는 보통 다양한 요소가 얽혀서 발생합니다. 먼저 해결할 수 있는 문제와 그렇지 않은 문제로 구분해 방법을 찾아보세요.

a를 b로 나눌 때 생긴 c는 무엇인지, 나머지는 없는지를 생각해 보세요.

무엇이 좋나요?

- 디자인의 최종 모습을 분명하게 예상할 수 있습니다.
- 클라이언트가 원하는 최종 목표를 명확하게 이해할 수 있습니다.

어떻게 적용하죠?

- (문제) 클라이언트가 OK하지 않아요 → (해결) 요청을 제대로 소화하지 못한 건지, 클라이언트와 디자이너의 취향이 다른 건지 구분하기
- (문제) 요소가 너무 많아요 → (해결) 레이아웃이 적절한지, 정보가 지나치게 많은 건 아닌지 확인하기
- (문제) 상품이 팔리지 않아요 → (해결) 광고 문구가 문제인지, 상품 자체에 매력이 없는지 확인하기

포인트

디자인으로 해결 가능한 문제와 그렇지 않은 문제를 구분해요.

 디자인 셀프 점검 2

☑ 빼기의 법칙 — 더 이상 뺄 요소가 없는지 확인했나요?

☐ 더하기의 법칙 — 다른 요소를 더해 봤나요?

☐ 곱하기의 법칙 — 경우의 수를 나열해 검증해 봤나요?

☐ 나누기의 법칙 — 문제를 나눠서 생각해 봤나요?

05

타깃이 어떤 디자인을
좋아하는지 모르겠어요!

여러분도 이런 고민을 해본 적이 있을 것입니다.

"타깃, 페르소나 설정? OK!
성별, 나이, 직업, 취미까지 세세하게 정해서 구체화했지!
근데 디자인에는 어떻게 반영하지?
머릿속에 그려지지 않아!"

경쟁 상대의 디자인 요소를 분석해 보세요!
타깃이 무엇을 좋아하는지 모르겠을 때는 타깃이 평소에 접하는 매
체를 참고하면 좋습니다. 예를 들어 양육과 관련된 책을 디자인할
때 대상 독자의 디자인 기호를 모른다면 타깃이 평소에 어떤 책, 유

튜브 채널, 잡지, 웹 사이트를 보는지 자세하게 살펴보면 디자인 방향이 명확해질 거예요.

이때 경쟁 상대가 어떤 글꼴을 어떤 크기로, 얼마만큼의 자간과 행간으로, 어떤 색을 어떻게 조합하여 몇 가지 색을 사용했는지, 어떻게 꾸몄는지, 여백을 어떻게 활용했는지, 일러스트 사용 여부와 사진의 색상 톤, 크기 등의 디자인 요소를 세밀하게 관찰하면 타깃의 디자인 기호를 발견할 수 있습니다.

또한 타깃은 평소에 즐겨 보는 디자인에 친근감을 느끼고 자연스레 관심을 둘 가능성이 큽니다. 그러므로 시판되는 제품을 관찰해 타깃의 취향을 관찰하고, 여러분 나름대로 독창적인 테마나 키워드를 추가해 디자인 방향을 정해 보세요.

예시) 아이를 처음 키우는 엄마가 타깃일 때 참고할 채널

유아용 가정 학습지	한글이 크는 나무, 신기한 한글 나라, 한글 깨치기 등
웹 사이트	아이사랑, 매일아이 등
유튜브 채널	우리어린이, 하정훈의 삐뽀삐뽀 119 소아과, 교육대기자tv, 이민주's 육아상담소, 최민준의 아들tv
잡지	위즈키즈, 앙쥬, 키즈맘 등
무료 잡지	장난감이나 유아용품 안내 책자 등

 디자인 셀프 점검 3

- 타깃: ..

- 참고 사이트(자료): ...

	관찰할 부분	적용할 부분
글꼴	크기, 자간, 행간	
색상	어떤 색? 몇 가지 색상? 어떤 조합?	
여백	어떻게 활용?	
일러스트	사용 유/무, 화풍	
사진	사용 유/무, 색상 톤, 비중	

색상 조합을
정하는 게 어려워요!

신입 디자이너들이 어려워하는 부분 중 하나는 '배색'입니다. 색상, 채도, 명도 등 색과 관련한 기초를 아무리 잘 이해했어도 막상 실제 작업에서는 어떻게 조합해야 할지 몰라 당황하는 모습을 자주 목격하죠.

이럴 때 다음 3단계로 색상 조합을 정하면 한결 수월할 거예요.

1단계 • 색상 수 정하기

가장 먼저 몇 가지 색을 사용할지 정합니다. 분위기가 진지한지 익살스러운지, 대상이 어른인지 어린이인지, 메시지를 어느 정도의 긴장감으로 전달할지 등에 따라 '사용할 전체 색상 수'를 대략 정해 봅니다. 색상 수는 4가지 이내로 사용하는 게 적당합니다. 색상 수가

늘어날수록 그만큼 다루기 어려워지니까요. 색상 수가 적으면 얌전한 느낌을, 많으면 활기찬 분위기를 줄 수 있습니다.

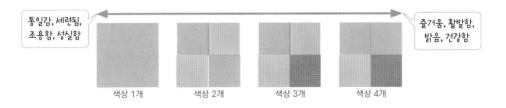

통일감, 세련됨,
조용함, 성실함

즐거움, 활발함,
밝음, 건강함

색상 1개 색상 2개 색상 3개 색상 4개

2단계 • 기본색 3가지 정하기

주제색, 배경색, 강조색을 정합니다.

배경색
(베이스 컬러)

주제색
(키 컬러)

강조색
(포인트 컬러)

색은 각각 최소한 1가지씩 모두 3가지를 정하는 것이 기본이지만,
앞에서 배색에 사용한 색상 수가 적었다면 배경색이나 강조색은 없을 수도 있습니다.

주제색 주연이 되는 색상으로, 주제에서 연상되는 색을 고릅니다.

- 대담함·열정적·활동적 → 빨간색
- 상쾌함·청결함·이지적 → 파란색
- 자연적·건강함·안전함 → 초록색

| 배경색 | 주제색을 돋보이게 하는 색으로, 주제색과 다른 색을 배경색으로 사용하고 싶다면 채도와 명도가 같은 색 중에서 고릅니다. 특히 배경에 전체적으로 칠할 때는 채도와 명도를 조절해 사용합니다. |
| 강조색 | 자극을 주거나 리듬을 만드는 색으로, 색상환에서 주제색과 반대되는 색 주변에서 고릅니다. |

3단계 • 색상 사용 순서 정하기

사용할 색을 정했다면 이번에는 순서를 정해야 합니다. 구체적으로 어디에 어떤 색을 사용할지 규칙을 정하는 작업입니다. 색 사용량의 균형도 이때 정해 두면 좋습니다.

주제색	메인 일러스트, 제목, 캐치프레이즈
배경색	배경, 바탕, 머리말이나 꼬리말
강조색	서브 이미지, 말풍선, 장식

이렇게 해보세요!

명도와 채도를 맞추면 정돈된 느낌을 줍니다.

색상과 명도를 조금씩 달리하면 통일된 느낌을 줍니다.

두 색 사이의 그러데이션 색을 골라 사용해 보세요.

07

아이디어가 떠오르지 않아요!

방향을 정하지 않으면 상투적인 디자인만 나와요!

신입 디자이너들은 보통 뾰족한 콘셉트나 구체적인 방향을 잡지도
않고, 좋은 디자인을 하기 어렵다며 괴로워합니다.

> 관점 없는 디자인은
> 통과되기 어려워요!

"상품 이름만 크게 들어가면 되겠지?"

"레이아웃은 나중에 생각하고 사진부터 배치해 보자!"

"공간이 비어 보이는데 일러스트로 채워 볼까?"

이처럼 방향을 제대로 정하지 않고 무턱대고 디자인을 시작하면 다
양한 관점을 갖지 못하는 한계에 부딪힙니다. B안, C안 등의 대안에
서는 목표 설정, 톤 & 매너 설계를 제대로 계획하고 관점을 완전히
달리해서 제안해 보세요.

자전거 광고를 예로 들어 살펴보겠습니다.

목표 설정

누구에게, 무엇을, 어떻게 전달할 것인가를 생각해 보세요..

- 누구에게(타깃) → 자녀를 마중하고 배웅할 때, 장을 볼 때 자전거를 사용하고 싶은 엄마
- 무엇을(상품) → 전기 모터로 동력을 보조하는 안정감 있는 자전거
- 어떻게(매체) → 육아 잡지 광고 등으로 쾌적한 승차감을 강조

톤 & 매너 설계

디자인의 톤 & 매너는 타깃이 자주 접하는 매체나 콘텐츠를 조사해 어색함을 느끼지 않을 정도로 정합니다. 웹 사이트나 인쇄물 등을 중심으로 정보를 모으고 색, 글꼴, 기획, 강조한 부분 등을 탐색합니다.

디자인 시안 제작 예시

이번 디자인 시안은 세 종류를 준비하고 톤 & 매너를 즐겁고 밝고 긍정적인 느낌이 나도록 합니다. 부드럽고 친근한 느낌이 나도록 모서리가 각지지 않은 중간 굵기의 고딕체를 사용합니다.

시안 A

타깃의 일상생활에서 일어나는
변화를 사진과 메시지로 표현

시안 B

자전거를 탈 대상을 위해 상품의
기능을 시각적으로 강조하고 편리
성을 표현

시안 C

따뜻한 색감과 일러스트를 활용
해 친근감을 표현

1%의 변화로
감각적인 디자인을 만드는 방법 5가지

"유명한 디자이너들처럼 저도 멋지게 디자인하고 싶어요!
그렇지만 막상 실무에 부딪히면 잘 안 됩니다.
어떻게 하면 감각적인 디자인을 만들 수 있죠?"

디자인을 감각적으로 마무리하려면 구체적으로 어떤 부분에 신경
써야 할까요? 여기서는 간단하게 적용할 수 있는 5가지 방법을 소
개합니다. 꼭 염두에 두고 디자인에 적용해 보기 바랍니다.

방법 1 • 똑똑하게 여백 활용하기

"드디어 나왔다, 여백!" 혹시 마음속으로 이렇게 외쳤나요? 여백 사용에 자신이 없다면 다음 3가지만 기억하세요.

- 시선을 끌고 싶은 곳 주위는 비우기
- 생각하는 것보다 여백을 더 많이 주기(2배 이상 여유 있게!)
- 그래픽 프로그램의 가이드라인 기능으로 보이지 않는 벽을 만든다고 생각하기

문단 사이 빈 공간도 여백으로 활용하세요!

방법 2 • 문자를 살짝 움직이기

글꼴은 그대로 사용하기보다 약간 변형해서 움직임이나 리듬을 연출해 보세요. 글자의 일부분을 잘라 내거나, 도형으로 문자를 구성하거나, 직접 손으로 쓴 문자를 스캔하여 사용하면 디자인한 느낌이 살아납니다.

가독성을 해치지 않는 선에서 변형하세요!

방법 3 · 색상을 사용하는 규칙 정하기

색을 사용할 때 규칙을 정해 보세요. '명도와 채도'를 맞추면 통일감을, '새까만 색이나 새하얀 색을 피하면' 분위기를 더할 수 있습니다. '원색에 가까운 색을 사용하면' 자신감 있어 보입니다.

방법 4 · 흔하지 않은 모양으로 이미지 자르기

사진이나 이미지를 넣을 때 흔히 사각이나 원 모양을 사용합니다. 근데 꼭 그래야 할까요? 자유로운 모양으로 트리밍하면 어떨까요? 자른 형태만 바꾸었을 뿐인데 인상을 확 바꿀 수 있습니다. '디자인한 느낌'을 더할 수도 있죠. 눈에 거슬리지 않는 수준에서 이미지를 자유롭게 잘라 보세요.

방법 5 · 딱 한 부분만 불균형 만들기

너무 깔끔하게 정리한 디자인은 재미없을 때가 있습니다. 지면이나 사각형 안에서 딱 한 부분만 불균형 요소를 만들어 보세요. 작은 차이가 움직임, 즐거움, 긴장감, 힘을 만들어 냅니다. 사선, 곡선, 수평선, 수직선 등도 적극 활용해 연출하세요.

변화를 주되, 디자인의 본질을 잊지 마세요!

'감각적인 디자인'을 정의하기란 참으로 어렵습니다. 옷이나 남녀의 선호가 사람에 따라 다르듯이 감각적인 디자인 역시 정답이 없기 때문입니다. 반면 '좋은 디자인'은 정답이 있습니다. 바로 '결과를 내는 디자인'입니다.

예를 들어 아무리 멋진 디자인이라도 매출이나 고객 증가 등의 목적을 이루지 못하면 좋은 디자인이라 할 수 없습니다. "클라이언트의 문제에 디자인으로 답할 수 있는가?" 이 질문을 항상 마음에 두도록 노력하세요.

09

제 디자인은 왜 지루해 보일까요?

디자인으로 '사람의 마음을 움직이고' 싶나요? 그럼 디자인에 영화나 소설, 만화 등에서 사용하는 '복선'을 깐다고 생각해 보세요.

디자인에서 '복선'이란?

보는 사람에게 직접 전달할 정보 이외에 '자세히 설명하지는 않지만 의미가 있는 요소' 이것이 디자인에서의 복선입니다. 의미를 알면 '오!'라는 감탄사가 나올 만한 장치를 만들어 두는 거죠.

예를 들어 '휙~' 하는 소리를 내며 움직이는 듯한 나이키(NIKE) 마크는 그리스 신화에 나오는 여신 니케의 날개를 모티브로 하여 디자인했다고 합니다.

디자인에 복선을 까는 방법

'장마철 유용한 상품'을 주제로 배너를 만드는 예를 들어 보겠습니다. "비 오는 거 싫어해? 귀여운 ○○○ 레인 부츠가 있다면 오히려 좋아!"라는 메시지를 전하려면 기법, 모티브, 글꼴에 다음과 같은 복선을 깔 수 있습니다.

복선	기법	모티브	글꼴
비 오는 장면 연상	수채화로 표현	물방울, 가는 선	선이 가는 명조
즐거운 감정 표현	콜라주로 표현	음표, 무지개	선이 굵은 고딕
귀여움 상징	일러스트로 표현	하트, 개구리	디자인 계열 글꼴 (직접 디자인한 글꼴)

 디자인 셀프 점검 4

• 디자인에서 복선으로 전하고 싶은 메시지가 있나요?

• 기법으로 나타낼 방법이 있나요?

• 모티브로 나타낼 방법이 있나요?

• 글꼴로 나타낼 방법이 있나요?

10

저는 왜 손이 느릴까요?

열심히 작업했는데도 "작업 속도가 느리다"라는 말을 자주 듣는다
고요? 일이 느려지는 원인 5가지를 골라 보았습니다. 5가지 원인과
해결 방법을 살펴봅시다.

원인 1 • 프로그램을 다루는 스킬이 부족하다

프로그램을 다루는 실력이 부족하고 새롭고 편리한 기능을 사용하
지 못하면 물리적으로 시간이 걸립니다.

해결 방법: 어도비 일러스트레이터 등의 프로그램에서 자주 사용하
는 단축키를 기억해 두거나 모니터 옆에 붙여 두고 손에 익히세요.
작업 속도가 눈에 띄게 빨라질 거예요.

원인 2 · 애초에 중간 일정을 세우지 않는다

시작과 끝 일정만 세우고 중간 목표를 정하지 않으면 눈앞의 작업에만 몰두하게 됩니다.

해결 방법: 대략이라도 단계별 일정을 설정하세요. 전체를 파악하기 어렵다면 '오늘은 8페이지 마무리한다', '1시간 안에 타이틀을 만든다' 등 하루의 일정을 구체적으로 정하는 것도 좋습니다.

원인 3 · 무턱대고 작업을 시작해 수정 사항이 많다

무작정 새 파일부터 만들고 시작하면 기조가 일정하지 않아 몇 번씩 수정하게 됩니다.

해결 방법: 먼저 연필로 스케치를 그려 보며 목표를 명확히 하세요. 요소마다 어떤 역할을 할지 생각하며 대략이라도 좋으니 일단 스케치하고 나서 프로그램을 여세요.

원인 4 · 최신 디자인 트렌드를 잘 모른다

예전에 쓰던 디자인 소스만 돌려 쓰면 새로운 디자인이 나오지 않습니다.

해결 방법: 핀터레스트(www.pinterest.co.kr) 등에서 고품질 자료를 찾아보는 등 자료를 수집하는 습관을 들이세요. 인스타그램 같은 SNS에서 수시로 디자인을 살펴보고 저장해 두는 것도 좋습니다.

원인 5 · 필요 없는 데 힘을 쓴다

처음부터 세부 디테일에만 몰두하거나 시작부터 완성도가 100%인 결과물을 만들려고 하면 일정이 늘어지기 마련입니다.

해결 방법: 처음에는 완성도 목표를 80% 정도로 세우세요. 나중에 수정할 것을 전제로 밑그림과 같이 큰 부분부터 만들면 작업 속도가 빨라지고 완성도도 높아집니다.

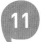

11

디자인 공부는
어떤 순서로 해야 하나요?

'디자인 보는 눈'을 먼저 기르고 나서 지식을 쌓으세요

레이아웃, 글꼴, 색상, 꾸미기(장식), 그래픽 프로그램 등등! 디자이너는 공부할 게 정말 많습니다. 이렇다 보니 무엇부터 시작해야 할지 막막한 사람도 많을 겁니다. '이 순서가 정답!'이라고 단언할 수는 없지만 제가 생각하는 순서를 알려 드리겠습니다.

눈·보는 눈 기르기

가장 짧은 시간에 성장하도록 효율적으로 학습하려면 우선 다양한 디자인 작업물을 보며 디자인의 좋고 나쁨을 판단할 수 있는 '눈'을 기르는 것이 좋습니다. '지식'은 그다음 문제입니다. '보는 눈'을 먼저 기르면 지식을 기술에 적용하기가 쉽기 때문입니다. 예를 들어 그림을 그려 본 적 없는 사람이 그림을 그릴 때 가장 먼저 그림을 많

이 감상하며 '보는 눈'을 길러야 합니다. 많은 그림을 보면 '사물을 보는 눈'을 기를 수 있기 때문입니다. 디자인도 마찬가지입니다. 디자인의 좋고 나쁨을 판단할 수 있는 '보는 눈'을 기르세요.

▦ 구도 · 레이아웃(여백, 강약, 관계성)

그런 다음 지식을 쌓을 때는 먼저 구도를 알아야 합니다. 구도란 지면 위에 무엇을 어디에 배치하고 어떤 순서로 보여 줄 것인가를 정하는 것으로, 디자인의 핵심입니다. 구도를 몰라 레이아웃이 잘 안 되면 시선을 올바르게 유도할 수 없기 때문입니다.

T 문자 · 글꼴, 문자 간격, 행간

다음으로 고려할 요소는 문자입니다. 읽기 편안한 문자 간격, 행간, 글꼴에 관한 지식을 쌓아야 합니다.

⊛ 색 · 단색, 배색, 그러데이션

문자 다음은 색입니다. 유행하는 색을 무작정 쓰기보다는 각각의 색이 지닌 고유한 이미지와 더불어 클라이언트, 기획자, 디자이너가 원하는 이미지를 이해하고 올바르게 사용하는 것이 이상적인 방법입니다.

▢ 나만의 디자인 기법 모음집 · 꾸미기, 취향, 디자인 기법

마지막으로는 나만의 디자인 기법 모음집을 만들어야 합니다. 디자인에 설득력을 부여하는 나만의 기법을 가능한 한 많이 만들어 두세요.

디자인 감각은
어떻게 기르나요?

질 높은 '디자인 피드백'을 받아야 해요

'디자인 감각'은 갈고 닦아야 합니다. 그렇지 않으면 빛나지 않습니다. 스포츠, 예술뿐 아니라 어떤 분야에서나 마찬가지로 태어나자마자 프로인 사람은 없습니다. 반복 연습으로 올바른 감각을 기르는, 즉 '몸으로 익히는' 훈련이 필요합니다. 입력과 출력을 거듭하는 것, 이것이 감각을 기르는 방법입니다.

입력은 필요한 지식을 넓히는 작업이므로 얻은 정보가 잘못되었다고 해서 그릇된 방향으로 성장할 확률은 낮습니다. 하지만 출력은 다릅니다. 단지 경험을 늘린다고 해서 충분하지 않습니다. 잘하는 부분, 잘못하는 부분을 올바르게 이해하고 다음에 다시 시도할 때 이 경험을 살려야 합니다.

개인적인 이야기를 하자면, 저는 불과 얼마 전까지만 해도 수영을 할 줄을 몰랐습니다. 혼자서는 아무리 애를 써도 배울 수 없었습니다. 왜 그랬을까요? 객관적인 피드백이 없었기 때문입니다. 물속에서 앞으로 나가는 구체적인 원리, 숨쉬는 때와 방법 등을 올바르게 이해하지 못한 채 발버둥만 쳤으니 배우지 못한 것입니다. 그러나 선생님과 함께 몇 개월 연습했더니 세세한 피드백 덕분에 자유롭게 헤엄칠 수 있었습니다.

디자인 감각을 기르는 것도 마찬가지입니다. 선배나 상사로부터, 또는 온라인 커뮤니티 등을 이용하여 적절하게 피드백 받는 것이 중요합니다.

디자인 피드백을 받는 3가지 방법

방법 ①	방법 ②	방법 ③
소속이 다른 선배나 상사에게 피드백 받기	디자이너가 아닌 제3자에게 피드백 받기	매출 등 최종 결과를 클라이언트로부터 공유 받기
↓	↓	↓
더 객관적인 피드백을 얻을 수 있습니다.	실제 타깃과 비슷한 반응을 얻을 수 있습니다.	목표를 달성했는지를 알 수 있습니다.

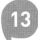

또 실수를 저질렀어요!

실수를 막아줄 '예방'과 '검출' 체크리스트를 만드세요

'오탈자'와 '재인쇄'는 그래픽 디자이너가 굉장히 싫어하는 단어입니다. 이렇게 글로만 봐도 등골이 오싹해지고 식은땀이 흐르는데, 디자인 작업에 쫓기다 보면 숙련된 디자이너도 종종 이런 실수를 합니다.

실수는 가능하면 하지 않는 게 좋겠죠. 그렇지만 디자인도 사람이 하는 일이라 실수하지 않을 거라고 장담할 수는 없습니다. 그러나 실수할 확률을 0%에 가깝게 줄일 수는 있습니다. 그래픽 디자이너로 오랫동안 일하면서 발견한, 실수를 줄이는 방법을 알려 드리겠습니다. 세상에서 오탈자나 재인쇄가 조금이나마 줄어들기를 바라는 마음으로 공유합니다.

실수를 줄이려면 2가지를 다룰 줄 알아야 합니다. 첫 번째는 실수 발생률을 줄이려고 노력하는 '예방'입니다. 두 번째는 '검출'입니다. 다양한 예방책에도 어디선가 놓칠 수 있으므로 '검출'을 함께 수행하면 실수를 최소화할 수 있습니다.

예방

실수 '예방' 체크리스트

작업할 때
☐ 수정하지 않은 게 있는지 확인
☐ 파일 버전 확인
☐ 오탈자 확인
☐ 잘못 삭제했는지 확인
☐ 착각해서 잘못 수정했는지 확인

데이터를 전달할 때
☐ 글자 아웃라인 확인
☐ 색상 모드 확인
☐ 불필요한 오브젝트 제거
☐ 안내선 지우기
☐ 불필요한 색상 견본 제거
☐ 오버프린트(중복 인쇄) 제거

실수

실수를 '예방'하고 '검출'해서
최소화하자!

검출

실수 '검출' 체크리스트

작업할 때
☐ 읽으며 서로 맞춰 보기
☐ 제3자 교정

데이터를 전달할 때
☐ 검판 파일 확인하기

작업할 때 자주 실수하는 부분

오탈자 실수
키보드로 직접 입력하지 말고 원고에서 복사&붙여 넣으세요.

수정 내용 누락
수정 작업할 때 체크 표시해서 빼먹는 곳이 없게 하세요.

실수로 삭제
어디까지 선택되었는지 테두리 상자(bounding box)를 확인하고 삭제하세요!

최종 파일 잘못 전달
작업하는 파일과 작업이 끝난 파일을 나누어 관리하세요.

실수가 없는지 확인하는 '검출' 시스템

다음은 실수 '검출' 과정입니다. 사람이 하는 일이므로 아무리 완벽한 예방책을 준비하더라도 오류나 실수는 생기기 마련입니다. 그러므로 실수를 놓치지 않도록 검출 장치를 마련하고 실천하는 것이 중요합니다. 교정 체제나 매뉴얼을 제대로 확립하지 못한 회사에서 근무하거나 프리랜서라면 자신만의 검출 시스템이나 규칙을 만드세요.

여기서는 주로 '읽으며 서로 맞춰 보기', '제3자 교정', '검판 파일 확인하기'를 설명합니다. 실수는 항상 생길 수 있으니 꼼꼼하게 확인하세요.

읽으며 서로 맞춰 보기

수정한 내용을 모두 살펴보면서 놓친 부분은 없는지 확인합니다. 문자와 사진 등 지면에 있는 모든 정보를 확인하세요. 이때 클라이언트도 함께 살펴보는 것이 이상적입니다. 소리 내어 읽는 사람과 눈으로 훑어보는 사람으로 나누어 요소를 하나하나 꼼꼼하게 확인합니다.

보는 사람　　읽는 사람

제3자 교정

직접 관련되지 않은 제3자가 객관적인 시선으로 살펴보는 작업입니다. 회사라면 사내 다른 부서 사람이나 교정을 전문으로 하는 외부 기관 등에 의뢰할 수도 있습니다. 담당자는 같은 내용을 여러 번 보게 되므로 때때로 입력 실수를 놓치곤 하지만, 제3자라면 찾을 가능성이 큽니다.

검판 파일 확인하기

포토샵으로 수행하는 데이터 확인 작업입니다. 교정이 끝난 데이터와 인쇄용 데이터에 차이가 있는지를 확인합니다. 전달 데이터를 작성하다가 잘못하여 삭제하거나 손댄 곳이 있는지 찾을 수 있습니다.

교정이 끝난 PDF 데이터, 인쇄용으로 만든 전달 데이터를 포토샵으로 엽니다.

포토샵에서 같은 위치에 PDF 데이터 2개를 잘 겹쳐서 같은 위치에 배치합니다.

위 레이어의 혼합 모드(blending mode)를
'차이(difference)'로 변경합니다.

교정이 끝난 데이터와 인쇄용 데이터에 차이
가 있다면 해당 부분이 강조되어 표시됩니다.

 디자인 셀프 점검 5

실수 '예방' 체크리스트

☑ 글자를 아웃라인(윤곽선)으로 만들었나요?

☐ 색상 모드(RGB, CMYK)를 확인했나요?

☐ 이미지가 링크가 아닌 포함(embed)되어 있나요?

☐ 아트보드에 있는 불필요한 오브젝트는 지웠나요?

☐ 오버프린트는 확인했나요?

실수 '검출' 체크리스트

☐ 글자를 소리내어 읽어 봤나요?

☐ 제3자가 크로스체크했나요?

☐ 검판 파일을 대조했나요?

인쇄가 생각한 대로
나오지 않아요!

앞서 살펴본 오탈자 등과 마찬가지로 그래픽 디자인에서 일어나기 쉬운 실수로 '인쇄용 데이터 미비'를 들 수 있습니다. RGB 이미지를 CMYK로 바꾸지 않고 그대로 인쇄하는 바람에 색조가 이상해지거나, 문자를 윤곽선으로 만들지 않아 다른 글꼴로 바뀌거나 하는 식으로 말이죠.

특히 일러스트 데이터로 전달할 때는 주의해야 합니다. 의도하지 않은 실수를 방지하기 위해서라도 인쇄소에 전달할 데이터를 만들 때는 시간을 충분히 갖고 서둘지 않고 작업하는 것이 중요합니다. 앞 절에서 다루지 못한 데이터 확인 방법을 자세하게 살펴봅시다.

기본 데이터 확인하기

글꼴 윤곽선 확인
윤곽선으로 만들지 않은 글꼴이 있는지 확인하세요.

[문자 → 글꼴 찾기/바꾸기]에서 남은 글꼴이 있는지 확인하세요!

안내선 삭제 확인
불필요한 안내선은 모두 삭제합니다.

안내선을 잘못 다루는 바람에 간혹 실선으로 들어갈 때도 있으니 주의하세요!

작업선, 재단선 표시 확인
선이나 칠하기 설정은 빼고 만드세요.

올바른 설정 / 잘못된 설정

재단선을 작업선 바깥에 두지 않도록 주의해요!

흩어진 점 삭제
[흩어진 점]을 선택하여 불필요한 오브젝트가 있는지 확인합니다.

미처 삭제하지 못한 오브젝트가 있으면 잊지 말고 지우세요.

색이나 효과 확인하기

불필요한 견본 삭제
사용하지 않는 색상이나 패턴, 브러시는 될 수 있는 한 삭제합니다.

실수로 불필요한 스와치를 클릭하면 의도하지 않은 색상으로 설정될 수도 있어요.

색상 모드를 CMYK로 변환
RGB 오브젝트는 의도한 색으로 인쇄되지 않습니다.

문서와 링크 이미지의 색상 모드도 함께 확인하세요.

중복 인쇄 부분 확인
중복 인쇄 미리 보기 기능을 활용해 확인하세요.

K100% 오브젝트는 자동으로 중복 인쇄될 때가 있습니다. 덮어쓰지 않으려면 K90%로 설정하거나 다른 색 한 겹 넣는 등 대책을 세우세요.

래스터화 효과 확인
인쇄할 때의 해상도(300dpi 정도)로 맞춥니다.

해상도가 낮으면 그림자 효과 등이 거칠어져요.

아크로뱃을 이용해 데이터 확인하기

인쇄용 데이터를 만들 때 신경 써야 하는 부분을 살펴보았는데, 이를 더욱 완전하게 만들려면 아크로뱃 프로를 이용하여 데이터를 확인하는 것이 좋습니다. 인쇄용 데이터를 PDF로 만들면 아크로뱃이 자동으로 문제가 있는 부분을 검출합니다. 일러스트레이터로는 검출하지 못하는, 300%를 초과하는 잉크 총량 확인이나 확대·축소 비율이 이상한 링크 이미지 검출 등을 자동으로 수행합니다. 미리 준비한 확인용 프로파일을 사용하여 프리플라이트 검사를 수행하는 것이 좋습니다. 검사를 진행하면 다양한 오류를 강조하여 표시해 줍니다.

프리플라이트로 데이터 검사
데이터를 전달할 인쇄소의 프로파일에 맞춰서 분석하세요.

방법: [인쇄물 제작 → 프리플라이트] 클릭

해당 프로파일을 선택하고 [편집]을 클릭하면 오류를 검출해 줍니다.

잉크 총량 300% 이상 확인
CMYK 총량이 300%를 넘으면 인쇄에 부적합합니다.

방법: [인쇄물 제작 → 출력 미리 보기] 클릭

이 부분에 체크하면 해당하는 곳이 강조 표시됩니다.

- 프리플라이트란 인쇄를 맡기기 전에 문서의 품질을 검사해 보는 과정을 가리킵니다.
- CMYK 농도의 합이 300%가 넘으면 잉크가 엉켜서 다른 면에 묻어 나올 수 있습니다.

그래픽 디자이너가
컴퓨터를 선택할 때 고려할 부분

그래픽 디자인은 동영상이나 음악을 편집할 때와 달라서 반드시 고성능 컴퓨터를 갖춰야 할 필요는 없지만, 작업 상황에 최적인 메모리나 SSD를 추가한 최신 컴퓨터를 준비해서 작업 효율을 높이는 것이 좋습니다. 그래픽 디자인 작업에 사용할 컴퓨터를 고를 때에는 다음 3가지를 고려하는 것이 좋습니다. 예산을 염두에 두면서 작업 상황에 최적인 컴퓨터를 고르세요.

✅ 노트북 or 데스크톱

재택근무를 하는지, 주로 밖에서 작업하는지에 따라 데스크톱이나 노트북 중에서 고릅니다. 노트북은 일반적으로 고가이며 데스크톱은 성능이 뛰어납니다.

✅ 주로 사용하는 프로그램의 작동 사양

인쇄물을 주로 작업한다면 일러스트레이터를, 책자라면 인디자인을, 이미지 편집이라면 포토샵을 주로 사용합니다. 어도비 공식 사이트(adobe.com/kr)에서 해당 프로그램을 작동할 때 필요한 컴퓨터의 성능을 확인하세요.

✅ 그래픽 사양, 모니터 크기

사진이 많은 큰 전단을 제작하거나 포스터 이미지를 주로 편집한다면 고사양이면서 모니터 화면이 커야 작업하기 좋습니다.

디자이너로 일하며
살아가기

"디자인은 하는 것이 아니라,
살아가는 방식 그 자체다."

— 앨런 플레처(Alan Fletcher)

디자이너는 어떤 고민을 하며 살아갈까요?
'지금 업계 상황이 어떠한지' 같은 직업적인 부분부터
'구도와 시선 유도, 착시를 어떻게 해결해야 하는지' 같은
디자인에 관한 부분까지 디자이너로 일하면서 부딪혔던
문제를 골라 정리했습니다.

그래픽 디자이너는 구체적으로
무슨 일을 하나요?

디자인의 영역은 웹, 인쇄물, UI/UX 등 다양합니다. 직업인으로서 역할은 분야마다 다를 수 있지만 큰 범위 안에서 '그래픽 디자이너'의 역할은 거의 비슷합니다. 그래픽 디자이너의 역할을 확인할 겸 업무 내용과 일하는 방식을 살펴보겠습니다.

주요 업무 내용

실무에서는 인쇄물을 디자인하는 것이 그래픽 디자이너의 주된 업무입니다. 업무 내용에는 크게 3종류가 있습니다.

- **광고 디자인**: 전단, 포스터, 팸플릿, 카탈로그, POP, 각종 매체 광고, 로고, CI 등
- **편집 디자인**: 신문, 잡지, 서적 등
- **패키지 디자인**: 상품 패키지 등

주요 취업 분야

- 광고 대행사
- 기업 소속 디자이너
- 프리랜서
- 디자인 제작 회사(디자인 기획사)
- 인쇄 회사의 디자인 부문

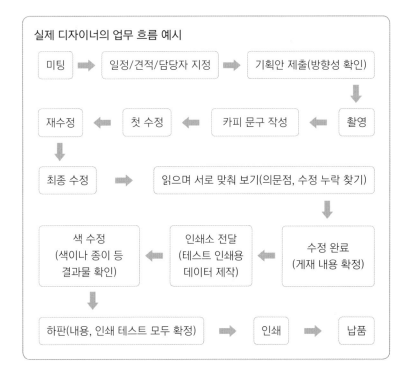

실제 디자이너의 업무 흐름 예시

미팅 ➡ 일정/견적/담당자 지정 ➡ 기획안 제출(방향성 확인)

재수정 ⬅ 첫 수정 ⬅ 카피 문구 작성 ⬅ 촬영

최종 수정 ➡ 읽으며 서로 맞춰 보기(의문점, 수정 누락 찾기)

색 수정
(색이나 종이 등
결과물 확인) ⬅ 인쇄소 전달
(테스트 인쇄용
데이터 제작) ⬅ 수정 완료
(게재 내용 확정)

하판(내용, 인쇄 테스트 모두 확정) ➡ 인쇄 ➡ 납품

16

저는 왜 한 가지에
집중하기 힘들까요?

창조적인 사람일수록 주의력이 산만합니다!

어떤 사람이 디자이너로 어울릴까요? 작업에 몰두하는 스타일이나 여러 가지 정보를 항상 기억해 결과로 잇는 유형 등 집중력이나 기억력이 좋은 사람이 디자이너에 어울린다고 생각할지도 모르겠습니다.

그러나 예상외로 재미있는 연구 결과가 있습니다. 즉, 디자이너에게는 높은 집중력이 반드시 필요한 것은 아니라고 합니다. 2015년 미국 노스웨스턴 대학의 연구 결과를 보면 '창조적인 사람일수록 외부 소음을 차단하지 못할' 가능성이 있다고 합니다. 어떤 행위에 집중할 때 필요 없는 감각은 해상도가 떨어지므로 잘 인식하지 못하는데, 이런 뇌의 기능을 '감각 게이팅'이라고 합니다. 스마트폰에 집중하면 가족이 말을 걸어도 눈치채지 못하는 것도 이 때문입니다.

이 연구에서는 100명에게 실생활에서 이룬 업적(예: 창조적인가, 공부를 잘하는가)을 설문 조사하며, 정해진 시간 안에 많은 질문에 답하도록 하여 독창적인 인식력과 다양한 사고 능력을 테스트했습니다. 그 결과 실생활에서 창조력이 높다고 평가받는 사람일수록 감각 게이팅 능력이 낮다는 것을 알았습니다. 반대로 감각 게이팅 능력이 높은 사람은 다양하게 사고하며 성적이 우수한 유형이었다고 합니다.

즉, 창조적인 사람일수록 주의력이 산만하고 잘 잊어버리곤 한다는 겁니다. 창조적인 사람은 정보를 필터링하지 못하므로 무의식적으로 엄청난 정보를 감지하고 아이디어와 융합하여 창조성을 발휘하는 것인지도 모르겠습니다. 실제로 역사상 위대한 예술가나 사상가 가운데 정신이 산만한 사람이 많았다고 합니다.

집중력이 약하다고 해서 비관할 필요는 없습니다. 오히려 뛰어난 창조력을 발휘할 수도 있으니까요.

17

그래픽과 웹,
어느 쪽을 목표로 해야 할까요?

인쇄물, 패키지, 로고 디자인 등 이른바 그래픽 제작에 흥미가 있다면 그래픽 디자이너를, 데이터 분석이나 사용자 편의에 기반을 두고 디자인을 이용하여 의사소통하고 싶다면 웹 디자이너 또는 UI/UX 디자이너를 추천합니다.

그런데 최근에는 그래픽 디자이너로 취업하는 쪽이 좀 더 어려워 보입니다. 특히 신입 사원 채용에서는 흔히 미대, 예대, 전문대 등의 학력을 요구하고 애초에 웹 디자이너나 UI/UX 디자이너보다 그래픽 디자이너의 수요가 적은 것이 현실입니다. 산업 규모나 프리랜서 등 디자인 관련 인력 규모나 산업 현황 등을 수치로 살펴보고, 앞으로 어떻게 변화할지도 함께 알아보겠습니다.

디자인 업계 동향

산업통상자원부에서 발표한 '디자인산업 통계조사'를 보면 2016년 5,425개였던 디자인 전문 업체는 해마다 증가하여 2020년에는 7,229개가 되었습니다. 그 안에서 디자인 활용 업체의 분야별 산업 규모 및 인력 규모를 살펴보면 다음과 같습니다.

디자인 활용 업체의 분야별 산업 현황

구분	산업 규모 (억 원)	인력 규모 (명)
제품 디자인	27,906	39,698
디자인 인프라	24,997	58,153
공간 디자인	23,972	59,164
서비스/경험 디자인	23,217	52,148
시각 디자인	15,150	22,296
디지털/멀티미디어	7,026	16,183
패션/텍스타일	5,590	12,786
산업공예 디자인	2,998	7,748

* 출처: 산업통상자원부 '디자인산업 통계조사'(2020년 12월 기준)
* 디자인 활용 업체: 일반 업체 중 디자인 활용 업체로 추정된 5인 이상인 사업체 디자인 전문 업체: 전국 사업체 조사에서 전문 디자인업에 해당하는 사업체 (인테리어 디자인업, 제품 디자인업, 시각 디자인업, 패션, 섬유류 및 기타 전문 디자인업)

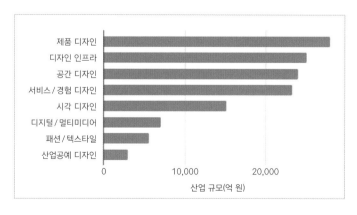

조금씩 차이가 있지만 전통적인 그래픽 디자인 분야인 시각 디자인 보다 제품 디자인 또는 서비스/경험 디자인 분야 쪽이 산업 규모와 인력 규모 모두 높은 수치를 기록했습니다.

특히 공간 디자인과 서비스/경험 디자인은 2019년 대비 산업 규모 는 각각 11.1%와 0.8%, 인력 규모는 11.1%와 0.8% 성장해 이 분 야가 각광받고 있음을 보여 줍니다.

다음으로 디자인의 경제적 가치를 금액으로 환산했을 때 분야별 수 치도 살펴보겠습니다.

디자인의 경제적 가치 = 디자인 산업 분류 내 사업체 매출액 × 부가 가치율 × 디자인 기여도

디자인 산업 분류 내 경제적 가치

구분	경제적 가치 (조 원)
서비스/경험 디자인	40.1
디자인 인프라	36.5
제품 디자인	14.3
공간 디자인	13.1
시각 디자인	4.3
디지털/멀티미디어 디자인	2.8
산업 공예 디자인	1.4
패션/텍스타일 디자인	1.1

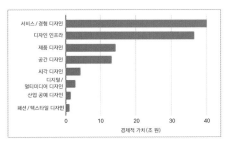

* 출처: 산업통상자원부 '디자인산업 통계조사'(2020년 12월 기준)

서비스/경험 디자인이 40조 1천억 원으로 가장 높았고, 디자인 인프라가 36조 5천억 원, 제품 디자인이 14조 3천억 원, 공간 디자인이 13조 1천억 원으로 나타났습니다.

반면, 전통적인 그래픽 분야인 시각 디자인과 산업 공예 디자인, 디지털/멀티미디어 디자인은 5조 원도 채 되지 않는 수치를 나타냈습니다.

임금 중앙값

2022년 5월 워크넷에서 조사한 결과도 비슷했는데요. 임금에서 하위 25%는 3,000만~3,500만 원으로 비슷한 반면, 상위 25%는 3,850만~4,900만 원으로 직군별로 차이가 나타나는 것을 알 수 있습니다.

(단위: 만 원)

구분	하위 25%	중앙값	상위 25%
시각 디자이너	3,000	3,500	3,850
웹 디자이너	3,000	3,450	4,600
제품 디자이너	3,000	3,900	4,700
UI/UX 디자이너	3,500	4,000	4,900

* 출처: 워크넷(work.go.kr, 2022년 5월 기준)

상위 임금을 보면 시각 디자이너보다 웹 디자이너나 최근 떠오르는 UI/UX 디자이너 쪽이 더 높은 것을 알 수 있습니다.

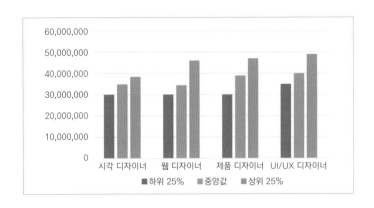

물론 현실적인 조건만 보고 분야를 선택하라는 건 아닙니다. 사람마다 가장 잘할 수 있는 분야가 있으므로 그 안에서 새로운 시장을 창출하면 되니까요. 현실을 직시하되 자신이 잘할 수 있는 분야로 나아가는 것이 멀리 볼 때 더 좋은 길이 될 수 있습니다.

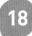

18

디자인 아이디어는
어떻게 떠올리나요?

신입 사원 시절에 가장 어려웠던 작업이 무엇이었는지 저한테 묻는 다면 '아이디어가 떠오르지 않아서…'가 단연 1위였습니다. 당시 저에게는 '아이디어를 떠올리는 나만의 방법'이 없었기 때문입니다.

아이디어는 갑작스레 떠오르는 것으로 생각하기 쉬운데 적합한 수 단을 이용해야 이끌어 낼 수 있습니다. 이렇게 하는 것이 훨씬 간단 하면서도 정신 건강에도 이롭습니다. 예를 들어 마감 일정은 정해져 있는데 언제 떠오를지 모를 아이디어만 초조하게 기다리다 보면 엄 청나게 스트레스를 받기 때문입니다. 이에 아이디어를 떠올리는 저 만의 방법을 작업 흐름과 함께 소개합니다.

가상의 건설 회사 소개서를 디자인할 때 아이디어를 떠올리는 방법

1단계 • 마인드맵 그리기

주제에서 연상되는 단어를 가지와 잎 형태로 연결해 적어 보세요. 이것이 아이디어의 원천이 됩니다. 건설 회사 소개서를 예로 들어 마인드맵을 그려 보겠습니다.

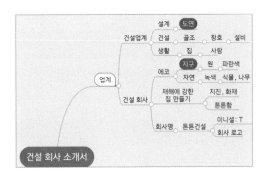

주제는 가능한 한 다양한 방향으로 생각해서 적어 보세요. 키워드를 시각적으로 나타내고 이를 조합하면 재미있는 단어를 떠올릴 수 있습니다.

2단계 • 섬네일 스케치 그려 보기

아이디어를 구체적인 형태로 만들어 봅시다. 직접 그려 볼 것을 추천합니다. 요소를 어디에 배치할 것인가도 함께 정합니다.

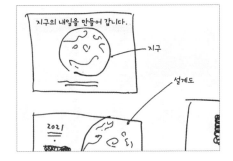

디자인을 위한 설계도를 만든다는 생각으로 그립니다.

3단계 • 자료 준비하기

방향성을 정했다면 제작에 필요한 자료를 모을 차례입니다. 상상만 하고 작업을 시작하면 결과물의 질이 떨어지니까요.

구글이나 핀터레스트 등 인터넷을 검색하거나 책이나 잡지를 참고 하는 등 디자인 정밀도를 올리는 데 필요한 정보를 모읍니다.

4단계 • 디자인 시작하기

자료와 제작에 필요한 재료를 모두 준비했다면 이제 디자인을 시작 합니다. 작업 과정에서 부족한 요소나 아이디어의 좋고 나쁨을 발견 할 수 있습니다.

막상 실제 형태로 만들어 보니 아이디어를 제대로 표현하지 못했다
는 결론이 날 수도 있습니다. 이럴 때는 차라리 예전 아이디어는 포
기하고 새로운 아이디어로 다시 시도해 보는 것이 좋습니다.

제 디자인은
어딘가 '아마추어' 느낌이 나요!

디자인을 처음 봤을 때 '왠지 요소가 정리되지 않은 것 같아', '메시지가 한눈에 들어 오지 않아'라는 생각이 든다면 '디테일 부족' 때문일 수 있습니다. 일반인이 봤을 때 금방 눈치채지 못하는 세세한 부분에도 주의를 기울여 보기 바랍니다. 매우 지루한 작업이지만 얼마나 철저하게 하는지에 따라 프로 디자인으로 보일 수도, 그렇지 않을 수도 있습니다.

구체적으로 무엇을 어떻게 해야 하는지 알아보겠습니다.

프로처럼 '텍스트'를 디자인하는 방법 1

문자 간격 세밀하게 조절하기

포토샵 또는 일러스트레이터 커닝(문자 간격)의 초기 설정은 '자동(Auto)'입니다. 하지만 이 상태로는 한글 글꼴 등에서 자간이 벌

어져 보일 수 있습니다. 설정을 [시각적(Optical)] 또는 [메트릭스 (Metrics)]로 변경하세요. 또한 가운뎃점(·)과 같은 문장 부호의 간격도 문자 패널에서 세밀하게 조절합니다. 숫자나 영문 등의 간격은 '반각'으로 설정하면 좋습니다.

영문 간격 일일이 조절하기

글자 모양이 간단한 영문 서체에서는 커닝을 설정하더라도 문자 사이의 여백이 일정하지 않을 수 있습니다. 특히 로고나 제목에 영문 서체를 사용할 때 여백이 일정하지 않으면 어색합니다. 이때 글자마다 한 자씩 커닝을 설정하여 균등한 여백으로 느낄 수 있도록 해야 합니다.

문장 부호는 앞뒤 간격 조금씩 주기

문장 부호는 반각으로 입력하면 영문 서체를 기준으로 높이를 조절합니다. 따라서 y나 g 등 아래로 내려온 문자를 포함한 기준으로 가운데 정렬하므로 한글 글꼴과 함께 쓰면 아래로 내려가서 자연스럽지 않습니다. /, :, (,) 등은 인디자인 등의 프로그램에서 제공하는 것으로 일일이 찾아서 넣으면 적당한 문자 간격으로 정렬됩니다.

프로처럼 '텍스트'를 디자인하는 방법 2

문자 기호의 크기와 각도 조금씩 조절하기

느낌표(!)는 일부러 방향을 바꾸어 사용할 수도 있습니다. 특히 손글씨에서 느낌표는 약간 기울여 쓸 때가 많습니다. 이처럼 실제 손글씨에 가까운 느낌을 이용하여 인공적인 느낌을 없애도록 합니다. 또한 「」는 그대로 쓰면 답답한 느낌이 나므로 위아래로 조금씩 움직이면 깔끔해 보입니다.

가시성, 가독성 좋은 글꼴 사용하기

글꼴 중에는 오픈 라이선스로 사용할 수 있는 것도 있습니다. 수정해도 되는 글꼴을 주로 사용한다면 '읽기 쉬운지(가독성)', '한눈에 구별할 수 있는지(가시성)' 등을 고려하는 것이 바람직합니다. 글꼴에 따라 선이 삭제되어 글자를 알아보기 어려워졌다면 전체적으로 조정하는 것이 좋습니다.

인공적으로 각진 느낌 없애기

글꼴은 아무리 확대해도 보기 좋은 형태를 유지합니다. 그러나 포스터 등에서 큰 글씨를 사용하면 형태의 깔끔함이 거꾸로 역효과가 날 때가 있습니다. 선이 지나치게 깔끔하면 오히려 딱딱한 느낌이 들기 때문입니다. 이럴 때는 모서리를 부드럽게 하는 등 조금만 만지면 한결 부드러워집니다.

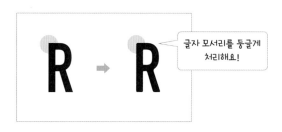

프로처럼 '색상'을 사용하는 방법

다양한 배색 검토하기

색 조합에는 정답이 없습니다. 기본이 되는 주제색(키 컬러), 배경에 사용하는 배경색(베이스 컬러), 강조할 때 사용하는 강조색(포인트 컬러) 조합을 가능한 한 많이 검증하여 최적의 색 조합을 정합니다. 색 조합을 제대로 설정하지 않으면 왠지 어색한 느낌이 듭니다.

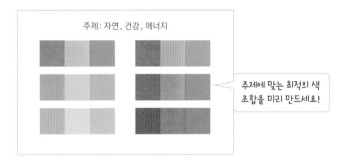

주제: 자연, 건강, 에너지

> 주제에 맞는 최적의 색 조합을 미리 만드세요!

그러데이션의 중간색 추가하기

느낌이 다른 두 색으로 그러데이션을 만들 때 중간 톤이 탁해 보일 수 있습니다. 이럴 때는 양 끝 이외에도 중간색을 추가해 깔끔하게 보이도록 조절합니다. 특히 판이 서로 다른 3색을 함께 사용하면 탁하고 어두운 느낌이 듭니다. 다음 예시에서는 마젠타(M)를 중간 톤에서 빼서 이 문제를 해결했습니다.

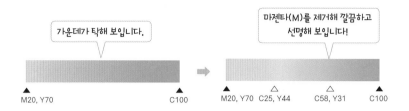

가운데가 탁해 보입니다.

마젠타(M)를 제거해 깔끔하고 선명해 보입니다!

▲ M20, Y70 ▲ C100 ▲ M20, Y70 △ C25, Y44 △ C58, Y31 ▲ C100

프로처럼 '레이아웃'을 정리하는 방법

착시로 정렬되지 않은 느낌 해결하기

둥근 모양의 문자는 각진 영문 문자 등과 함께 나란히 배치하면 조금 작아 보입니다. 아래 첫 번째 예시를 보면 레이아웃에 맞춰 잘 정렬했는데도 전체적으로 보면 숫자가 영문보다 살짝 아래로 내려가 보입니다. 이처럼 둥근 문자와 각진 문자를 함께 배치할 때는 주의해야 합니다. 눈으로 봤을 때 자연스럽다고 느낄 정도로 조절하면 됩니다.

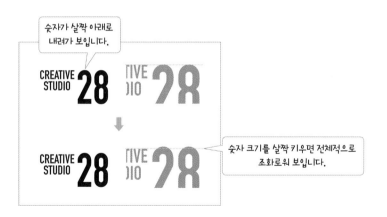

숫자가 살짝 아래로 내려가 보입니다.

숫자 크기를 살짝 키우면 전체적으로 조화로워 보입니다.

78

20

디자이너로 일하면서
어려운 점은 없나요?

"야근이 많다, 수정이 끝이 없다, 정답이 없다, 실수하면 큰일이다" 등은 디자이너로 일하며 힘든 부분을 물을 때 자주 나오는 말입니다. 초보 디자이너라면 이런 부정적인 경험 이야기를 들을 때마다 '이 길을 계속 가도 괜찮을까?'라는 생각이 들지도 모릅니다.
실제로 디자이너의 업무에는 힘든 부분이 있지만 어떤 직업이라도 마찬가지입니다. 여기서는 제가 디자이너로 일하면서 느꼈던 어려움을 소개합니다. 원래 그런 것이라고 단념하든 대책을 고민하든 디자이너라는 직업의 어려움과 맞서 봅시다.

디자인을 '마법처럼 뚝딱 완성되는 것'으로 생각하는 사람이 있어요!
프로 디자이너에게 일을 의뢰했으므로 매출은 당연히 늘 것으로 생각하는 클라이언트가 적지 않습니다. 물론 프로 디자이너라면 결과

를 내야겠지만 100% 보장할 수는 없습니다. 100%에 가까워지도록 돕는 것이 디자인의 역할입니다.

또한 기획이나 설계, 검증에 드는 시간과 노력은 상대에게 전해지기 어렵다는 점도 있습니다. 고객은 "간단한 거니까 금방 되죠?"라고 쉽게 말하지만, 이 세상에 '간단한 디자인 작업'이란 없습니다.

정답이 없거나 이해하기 어려워요!

디자인에는 목적은 있으나 정답은 없습니다. 그렇다 보니 고객의 의견에 따라 그때그때 수정하거나 높은 사람의 한마디에 모든 것이 엎어질 때도 있습니다. 해결 방법을 못 찾으면 전략을 세울 수조차 없습니다. 너무 어려워 클리어할 수 없는 게임처럼 느껴질 때는 태블릿을 던져 버리고 싶을 지경입니다.

너무 어려운 점만 늘어놓았나요? 디자이너로 일하며 느끼는 보람은
이 모든 난관을 잊게 만들기도 합니다. 다음 절에 이어서 소개할게요.

그럼에도 디자이너로 일하면서
느낀 보람이 있다면?

바로 앞에서 디자이너로 일하면서 겪었던 어려움을 살펴보았습니다. "역시 이 길은 나에겐 안 맞는 것 같아." 이렇게 생각할지도 모르겠습니다. 아닙니다. 다시 한번 생각해 보세요. 이 직업에는 여러가지 보람도 있고 재미도 있습니다. 특히 그래픽 디자이너라면 '결과물'이나 '디자인 과정'에서 기쁨과 즐거움을 느끼는 순간이 자주있을 거예요. 디자이너로 일하며 느낀 '좋은 점'을 소개할게요.

내가 만든 디자인이 '실물'로 남아요!

자신이 만든 디자인이 실제로 존재해 손으로 만질 수 있다는 것은 기쁜 일입니다. 지금도 첫 견본 인쇄물을 확인할 때를 떠올리며 감회에 잠기곤 합니다.

거리에서 내가 만든 창작물을 볼 수 있어요!

포스터나 광고, 카탈로그, 팝업 광고, 패키지 등 일상생활에서 자신이 만든 디자인을 보는 순간의 기쁨은 말로 표현할 수 없을 정도입니다.

상품이 잘 팔리고 사람이 많이 모여들었어요!

디자인의 힘으로 목적을 달성했을 때의 기쁨 또한 말로 표현하기 어렵습니다. 제가 디자이너로서 가장 기쁠 때 역시 이 순간입니다.

폭넓은 분야에서 지식을 쌓을 수 있어요!

여러 업종의 클라이언트로부터 프로젝트를 의뢰받아 작업하다 보면 다양한 지식을 쌓을 수 있습니다.

외부 인재와 협업하는 것 또한 매력이에요!

사진작가, 작가, 일러스트레이터, 인쇄소 등과 협업하는 것도 매력적입니다. 자신도 모르는 사이에 지식의 양이 엄청나게 늘어납니다.

디자이너의
노동 환경은 어떤가요?

해를 거듭할수록 개선되고 있습니다!

2016년 취업 포털 사이트 '사람인'(saramin.co.kr)에서 직장인 1,698명을 대상으로 조사한 월평균 초과 근무 시간은 53시간에 이르렀다고 합니다. 디자이너 업계도 마찬가지로 불과 얼마 전까지만 해도 시간 외 근무, 철야, 휴일 근무가 어색하지 않았습니다.

그러나 2018년 주 52시간 근무제를 시행한 이후 초과 근무 시간은 점차 줄어들었으며 2021년부터는 중소기업에도 적용되었으므로 더 줄 것으로 예상합니다. 실제로 한국디자인산업연합회에서 실시한 '디자이너 등급별 노임단가 실태조사'에 따르면 2018년 44.4시간이었던 월평균 초과 근무 시간이 2021년에는 35.1시간으로 줄었다고 합니다. 단순히 초과 근무 시간만으로 디자이너의 노동 환경을

평가할 수는 없지만 전체적으로 볼 때 해를 거듭할수록 개선되고 있다고 할 수 있습니다.

담당자만 아는 디자인 업무 문제

'다른 사람이 대신할 수 없는 업무여서 휴가 내기 어렵지 않나요?' 이렇게 생각하는 사람도 많을 겁니다. 물론 특정 조직이나 사람이 특정 클라이언트만을 담당할 때가 잦다 보니 업무에 꼭 필요한 지식이나 노하우가 한 사람에게만 집중하는 바람에 '이 사람이 아니면 할 수 없고 알 수 없다'라는 상황이 생기곤 합니다. 그러다 보니 '쉴 수 없다, 쉬면 일이 진행되지 않는다'는 악순환에 빠지기 쉽습니다. 이렇게 되지 않으려면 '단일 장애점'이 없는 조직 운영이 이상적입니다.

'단일 장애점'이란 어딘가 한 곳에 문제가 생기는 바람에 시스템 전체가 멈춰 버리는 것을 말합니다. 시스템 개발 세계에서는 이렇게 되지 않도록 설계하는 것을 매우 중요하게 생각합니다. 디자이너도 마찬가지입니다. 한 사람이 쉰다고 해서 일 전체가 멈춰 버리는 시스템이어서는 안 됩니다. 그러므로 프로젝트를 진행할 때는 반드시 팀 단위로 하고 정보를 팀 내외에 공유하는 등 노동 환경을 개선하는 게 바람직합니다.

23

실제 디자인 회사에서의
하루는 어떤가요?

실제 디자인 회사에 근무한다는 것은 어떤 느낌일까요? 디자이너로
일한 경험이 없다면 입사할 때까지는 모르는 것이 많습니다. 또한
디자이너로 근무한 경험이 있다고 해도 전에 근무했던 회사와 새로
입사한 회사에서 일하는 방식이 다를 수도 있습니다.

'디자인 회사의 근무 방식은 이것이 일반적!'이라고 단언할 수는 없
지만, 제가 회사에서 근무하던 시절에 디자이너의 하루 일과를 살짝
소개하겠습니다.

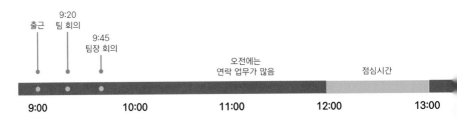

당시 회사의 규모는 수십 명 정도였고, 직책이 관리직이어서 30분 먼저 출근하여 오전 팀 회의 전에 메일 확인을 끝냈습니다. 매일 아침 2가지 회의가 있는데, 팀 전체 회의에서는 새로운 업무, 문제점 확인, 회사 지시 사항 등의 정보 공유를, 그다음으로 팀장 회의를 통해 업무를 할당했습니다. 회의가 모두 끝나면 업무를 시작합니다.

점심시간은 여유롭게 보낼 수 있어서 책을 읽거나 유튜브를 이용하여 비즈니스 관련 공부를 했습니다. 지금 돌이켜 보면 이 시간에 디자인 공부를 좀 더 했더라면 좋았겠다는 아쉬움도 있지만, 점심시간은 내 시간이니까 '휴식 시간에 쉬지도 않고 회사 일과 관련된 건 하고 싶지 않다'라는 생각이 더 많았습니다.

오후에는 본격적으로 업무를 시작합니다. 촬영이 있는 날은 스튜디오에서 보내고, 거래처 미팅이 있는 날은 클라이언트를 방문하곤 했습니다. 개인적으로 오후에 미팅이 많았습니다. 퇴근 시간은 오후 6시이지만 보통 저녁 8~9시까지 시간 외 근무를 했습니다. 어떤 때는 그날 끝내야 할 업무 때문에 막차를 타고 퇴근한 적도 있습니다.

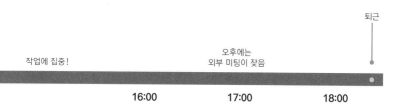

광고 대행사, 광고 제작사 중에
어디가 좋을까요?

광고 대행사란 광고주를 대신하여 광고와 관련한 업무를 전문으로 하는 사업체로, 광고 디자인을 직접 제작하는 곳도 있습니다. 광고 제작사는 매체에 게재할 광고를 제작하여 이익을 얻는 것을 주요 업무로 합니다.

물론 광고 매체를 이용하지 않는 프로젝트도 있어서 여기서부터는 광고 대행사의 일, 그다음부터는 광고 제작사의 일이라고 선을 명확히 긋기는 어렵습니다. 광고 대행사와 광고 제작사 모두 근무한 경험을 토대로 각각 장단점을 알려 드리겠습니다.

광고 대행사의 장점

디렉터, 영업, 마케팅, 교정, 매체 담당 등 여러 업무 분야로 나뉘어 함께 일하므로 다양한 사고방식을 경험할 수 있습니다. 사내 교육 등의 환경 조건도 잘 갖춰져 있다면 상위 파트의 디자인 프로세스에 참여할 기회도 많습니다.

광고 대행사의 단점

규모가 큰 프로젝트에 참여할 기회도 있으나 그만큼 책임도 크고 스트레스받을 일도 많습니다. 클라이언트와 제작자 사이에서 양쪽에 치일 때도 있습니다.

광고 제작사의 장점

기업에서 직접 수주한 프로젝트라면 상대적으로 자유롭게 작업할 수 있는 편입니다. 거꾸로 광고 대행사가 의뢰한 일은 디자인 작업에만 집중할 수 있으므로 테크닉을 연마하는 데 도움됩니다.

광고 제작사의 단점

사람이 자주 바뀌고 사내 프로세스가 정비되지 않은 곳이 많습니다. 작은 회사에서는 상사와 맞지 않거나 환경이 좋지 못하면 어쩔 수 없이 이직을 선택하기도 합니다.

지금 다니는 회사에서
성장할 수 있을지 불안해요!

회사에 다음 4가지 항목이 갖춰져 있지 않다면 계속 일하기 어려울
수도 있습니다.

신입 사원 교육 시스템

디자인에 필요한 기초 지식이나 테크닉은 입사하기 전에도 습득할
수 있지만 회사 업무에 필요한 고유 지식이나 스킬은 입사한 후에
배울 수밖에 없습니다. 성장하려면 피드백도 필요합니다. 그러려면
회사에 연수, 정기 훈련, 교육 프로그램 등 신입 사원 교육 시스템이
있는 게 좋습니다.

데이터 제작 매뉴얼

디자인 데이터를 인쇄소나 매체에 전달할 때는 각각 그에 맞는 기준이 있습니다. 사내에 공통 매뉴얼이 있다면 실수를 줄일 수 있습니다. 매뉴얼은 회사의 품질 관리 면에서도 빼놓을 수 없는 중요한 자료입니다.

교정과 확인 시스템

그래픽 디자인을 주로 제작하는 회사라면 꼭 필요한 시스템입니다. 외부 교정이나 내부 교정, 데이터 확인이나 검판 시스템 등이 없으면 오류나 실수를 찾아내기 어렵습니다.

대체 시스템

보통 담당자만 해당 업무를 이해하곤 하는데, 디자인 업계에서 그 사람만 아는 내용이 많아지면 어느 누구도 쉴 수 없는 환경이 되기 쉽습니다. 팀 단위로 움직이거나 팀원들이 돌아가며 지원 업무를 담당하는 등 누군가가 쉬더라도 업무를 진행할 수 있는 시스템이라면 안심하고 일할 수 있습니다.

디자이너로 일하면서
가장 괴로웠던 때는?

3위 · 컴퓨터 오류

포토샵 등 그래픽 프로그램이 예상치 못한 오류로 강제 종료되거나, 맥 컴퓨터가 부팅되지 않거나, 인터넷 연결이 갑자기 끊기거나, 인쇄에서 오류가 발생하거나, 파일을 내보낼 때 오류가 발생하거나, 갑자기 데이터가 열리지 않거나, 글꼴이 깨지는 등 기계로 작업하는 이상 컴퓨터 오류는 언제나 일어날 수 있습니다. 하지만 온종일 작업한 데이터를 날려 버리는 바람에 그때까지 들인 노력이 물거품이 될 때의 절망감은 이루 말할 수 없을 정도입니다.

2위 · 사람과의 갈등

지금 돌이켜 보면 오싹한 경험이었지만, 이전에는 사무실에서 큰소리를 내는 사람도 있었습니다. 감정에 휘둘려 목소리를 높이는 사람이 현장에 많으면 엄청나게 괴롭습니다. 정말 온몸이 지치죠.

1위 · 인쇄 사고

그래픽 디자인 업무에서 정말로 실수가 무서웠던 적이 있었는데 바로 잘못된 정보를 대량으로 인쇄했을 때입니다. 정오표를 첨부해서 해결할 수도 있지만 프로젝트에 따라서는 다시 인쇄해야 할 때도 있습니다. 비용을 수천만 원이나 지불해야 하는 최악의 사태도 벌어집니다. 입력, 촬영, 인쇄, 납품 등에서 단기간에 여러 가지 실수가 잇달아 일어날 때는 창피하고 미안한 마음에 하늘이 무너지는 듯한 참담한 기분이 들곤 합니다.

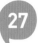

디자인 산업의
미래는 밝을까요?

통계를 보면 디자인 관련 회사와 디자이너의 수 모두 해를 거듭할수록 늘고 있습니다. 디자이너 분류도 점점 다양해지고 프리랜서로 일하는 디자이너 역시 늘었습니다. 정부에서 조사한 자료를 자세히 살펴보겠습니다.

디자인 산업 규모의 추이

산업통상자원부에서 발표한 '디자인산업 통계조사'를 토대로 디자인 산업 규모의 추이를 보면, 최근 5년간 디자인 활용 업체와 전문 업체 모두 늘었으며 프리랜서 디자이너에게 지급하는 비용 역시 증가 추세입니다. 이뿐만 아니라 공공 부문 예산 또한 꾸준히 느는 것을 알 수 있습니다.

(단위: 억 원)

구분	2016년	2017년	2018년	2019년	2020년
디자인 활용 업체	120,411	123,490	127,580	128,083	130,857
디자인 전문 업체	33,578	35,247	36,245	39,628	43,897
공공 부문 예산	2,321	2,343	2,292	2,309	2,501
프리랜서	10,342	11,895	9,991	10,408	14,414

* 출처: 산업통상자원부 '디자인산업 통계조사'(2020년 12월 기준)
* 디자인 활용 업체: 일반 업체 중 디자인 활용 업체로 추정된 5인 이상인 사업체
 디자인 전문 업체: 전국 사업체 조사에서 전문 디자인업에 해당하는 사업체
 (인테리어 디자인업, 제품 디자인업, 시각 디자인업, 패션·섬유류 및 기타 전문 디자인업)

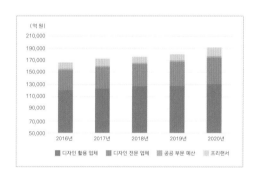

디자인 관련 업체 수의 추이

디자인 관련 업체 수의 추이를 보면, 최근 5년간 디자인 활용 업체나 전문 업체 모두 늘어난 것을 알 수 있습니다.

(단위: 개소)

구분	2016년	2017년	2018년	2019년	2020년
디자인 활용 업체 수	117,934	125,278	133,216	141,971	147,595
디자인 전문 업체 수	5,425	5,502	5,570	6,264	7,229

* 출처: 산업통상자원부 '디자인산업 통계조사'(2020년 12월 기준)

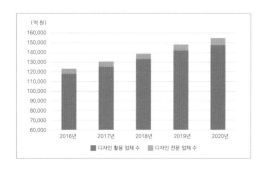

디자이너 수의 추이

다음으로 전체 디자이너 수의 추이를 알아보겠습니다. 2016년부터 2020년에 이르기까지 전체 디자이너 수는 꾸준히 늘고 있으며 특히 프리랜서 수의 증가가 눈에 띕니다. 이때 디자이너 수는 일반 업체, 전문 업체, 공공 부문, 프리랜서 등을 모두 합한 것입니다.

(단위: 명)

구분	2016년	2017년	2018년	2019년	2020년
디자이너 수	324,277	333,042	333,411	335,903	350,835
프리랜서 수	47,655	56,004	47,847	49,847	62,516

* 출처: 산업통상자원부 '디자인산업 통계조사'(2020년 12월 기준)

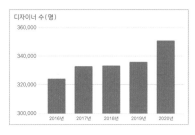

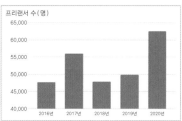

이 통계를 보면 디자인 산업의 규모와 업체 수, 종사자 수 모두 늘어난 것을 알 수 있습니다. 최근에는 UI/UX 디자인이라는 새로운 분야도 떠오르면서 디자인 산업의 미래는 점점 더 밝을 것으로 보입니다.

디자이너로 일해도 결국
회사에서는 '관리자'가 되는 것 아닌가요?

회사에서 디자이너 생활을 계속하다 보면 '회사의 관리자가 되어 디자인의 관리 능력을 향상해야 할지, 디자이너로서 디자인에 몰두하여 전문성을 높여야 할지' 갈림길에 설 때가 있을 겁니다.

저는 사회생활 첫해에 광고 대행사의 디자이너로 일했습니다. 디자인이 미숙한 상태에서 관리자 역할도 맡았는데, 이때 경험이 프로 디자이너로 성장하는 데 큰 도움이 되었습니다. 특히 프로젝트에서 디자인의 역할이 무엇인지를 올바르게 이해하는 능력을 기를 수 있었습니다.

디자이너는 결국 '프로젝트의 관리자'
관리자는 '디자이너의 상사 역할'을 하는 직책으로 잘못 알고 있는

사람도 있는데, 디자이너라는 큰 원 안에 '프로젝트 관리자'의 역할이 포함된다고 생각하는 게 바람직합니다.

예를 들어, 우리가 디자인을 할 때 디자인 방향이 뚜렷하지 않다면 우선 섬네일 스케치를 하고 자료를 찾습니다. 그런 다음 색, 글꼴, 레이아웃이 현재 최선인지 다양하게 검증합니다. 때로는 관련된 사람들과 협의하며 합의점을 이끌어 냅니다. 이 프로젝트 안에서는 디자이너가 곧 관리자인 셈이죠. 따라서 디자이너의 업무 영역 안에 관리 능력도 어느 정도 들어 있다고 보아야 합니다.

5년 후, 10년 후 자신의 미래를 그려 보세요

관리자와 디자이너라는 명확한 갈림길에 서 있다면 사회에서 내가 그 역할을 다 할 수 있는지, 성장으로 이어지는지, 과정이 즐거운지 등을 살피면서 일해 보세요. 5년 후, 10년 후 자신의 미래를 그려 보면 스스로 답을 찾을 수 있을 것입니다.

29

프리랜서는
일을 어떻게 따오나요?

다양한 채널을 만들고 '일 수주'의 문을 열어 놓으세요!

프리랜서로 처음 일을 시작할 때 가장 걱정되는 부분은 '어떻게 일을 얻을 것인가'일 겁니다.

회사에 다니다가 독립했다면 협의하여 함께 할 수 있는 일도 모색할 수 있지만, 처음부터 독학으로 프리랜서를 시작한다면 특히 '업무 수주'에 불안이 따르기 마련입니다. 그러나 재택 또는 원격 근무가 일반화한 요즈음 수주 경로도 점점 다양해졌으며 프리랜서를 위한 온라인 서비스도 잘 갖추어졌습니다. 채널을 여러 가지로 다각화하여 업무 수주를 적극 추진해 보세요.

1. 여러 곳에 연락하기

이전에는 직접 방문하거나 전화로 미팅을 잡는 것이 일반적이었으나 지금은 기업 홈페이지 등에서 제공하는 문의 양식이나 SNS를 이용한 DM 문의 등을 활용하는 것도 방법입니다.

2. 지인 혹은 친구에게 소개 받기

지인이나 친구 등 다양한 관계를 통해 일을 의뢰받을 수도 있습니다. 평판이나 추천으로 소개받아 일감이 늘어나는 것이 이상적이며 가장 좋은 패턴입니다.

3. 자신만의 SNS 계정 관리하기

SNS를 이용해 꾸준히 알리다 보면 의뢰하는 쪽에서 연락해 올 때가 있습니다. 이처럼 개인이 연락하는 방식으로 영업하지 않고도 일을 얻는 디자이너도 많습니다.

4. 학교나 학원을 통해 소개 받기

학교나 학원에서 디자인 과정을 마쳤다면 그곳에서 만난 사람들을 통해 일을 소개받을 수도 있습니다. 선생님 혹은 교수님이 지인을 소개해 줄 수도 있지요.

5. 온라인 매칭 서비스에 등록하기

최근에는 크몽, 외주나라, 숨고 등 프리랜서 디자이너를 위한 외주 소개 서비스도 늘어나는 추세입니다. 여러분을 소개하는 정보를 등록하고 적극 어필해 보세요.

디자인에 깊이를 더하려면
어떻게 해야 하나요?

디자이너 가운데 언어를 다루는 데 익숙하지 못한 분들이 많습니다. 저도 오랫동안 그랬습니다. 멋진 색이나 글꼴을 사용해 레이아웃을 만들 수 있다면 그것으로 충분하다고 여기곤 했습니다.

그러나 디자인 프로세스에는 언어화된 정보를 빼놓을 수 없습니다. 이러한 정보는 제작의 기둥이 되며 팀이나 클라이언트와 비전을 공유하는 최적의 도구이기 때문입니다. 또한 디자인 작업 역시 '일'이기 때문에 어떻게 일하느냐가 중요하고, 시대정신을 바탕으로 브랜드를 만드는 디자인의 '본질'이 무엇인지도 알아야 합니다. 많은 책들이 있지만 그중에서도 개인적으로 추천하는 3권을 소개합니다.

추천 책 1 · 《말이 무기다》

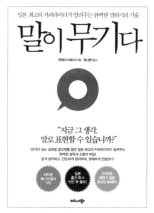

우메다 사토시 지음/유나현 옮김/
비즈니스 북스(2017)

'지금 그 생각, 말로 표현할 수 있습니까?'라는 책 표지의 문구처럼 깊게 사고하는 방법, 정리하는 방법 등을 자세하게 설명합니다. 광고 회사에 근무하는 모든 디자이너에게 적극 추천하는 책입니다.

추천 책 2 · 《지적자본론》

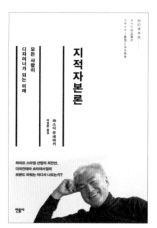

마스다 무네아키 지음/이정환 옮김/
민음사(2015)

'오직 디자이너, 즉 기획자만이 살아남을 수 있다. 그것이 해답이다. 따라서 모든 기업은 이제 디자이너 집단이 되어야 한다'라고 저자는 말합니다. 지금 시대에 디자인의 역할과 본질이 무엇인지 새로운 고찰을 전하는 책입니다.

추천 책 3 · 《일하는 사람의 생각》

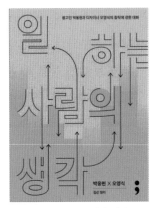

박웅현, 오영식 지음/김신 정리/
세미콜론(2020)

창작과 관련된 키워드를 주제로 광고인 박웅현과 디자이너 오영식의 대화를 담은 책입니다. 광고와 디자인, 크리에이티브의 최전선에 있는 두 사람이 창작, 영감, 동기, 환경 등에 대해 자유롭게 이야기를 나눕니다. 초보 디자이너들에게 많은 인사이트와 생각할 거리를 던져 줄 것입니다.

31

'좋아 보이는' 감각에만
의존하니 불안해요!

디자인할 때 우리는 종종 '좋아 보이는 감각'만 믿곤 합니다. "이거야!"라며 생각한 대로 만들어 보지만 무언가 이상한 것 같다면서 불안해합니다. 반대로 분명 데이터를 근거로 만들었는데도 어딘가 어긋나거나 '이상해 보이기'도 합니다. 왜 그런 걸까요? 이럴 때 디자인을 어떤 관점으로 검토해야 할까요?

안정된 구도, 시선의 움직임, 착시에 따른 차이 등 디자인과 관련한 연구는 이전부터 있었으며 이제는 하나의 법칙이나 원리로 자리 잡았습니다. 레이아웃을 균형 있게 만들고 싶을 때, 정보를 올바른 순서로 전달하고 싶을 때, 세세한 부분까지 퀄리티를 높이고 싶을 때에는 이러한 법칙을 염두에 두고 디자인해야 합니다. 대표적인 예를 소개합니다.

피보나치 수열

꽃잎의 개수처럼 자연에서 흔히 발견할 수 있는 수열입니다. 이 수를 한 변으로 하는 정사각형을 연결해서 만든 나선은 세상에서 가장 아름답다고 일컬어집니다. 또한 정사각형의 한 변을 지름으로 하는 원(피보나치 원)을 사용하여 곡선을 정리하는 작업은 로고를 제작할 때 자주 볼 수 있습니다.

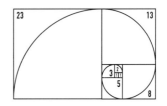

3분할법

안정된 구도를 결정하는 지침입니다. 수평, 수직으로 각각 3분할하고 교차하는 지점에 중요한 내용을 배치하면 균형을 이룹니다. 선에 맞추어 색을 칠하는 등 다양한 배치도 생각할 수 있습니다. 가운데에 모티브를 두는 '중심 구도'와 달리 움직임을 표현할 때 아주 유용합니다.

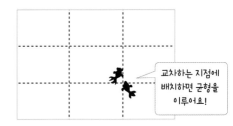

교차하는 지점에 배치하면 균형을 이루어요!

사선 구도

약동감이나 방향성을 과감하게 표현하는 구도입니다. 사선을 염두에 두고 색을 칠하거나 사진을 트리밍할 때 사용합니다. 길이가 긴 만큼 리듬감이나 긴장감, 움직이는 방향성을 느끼게 할 수 있습니

다. 또한 교차하는 대각선을 의식
하며 촬영한다면 깊이감이 느껴지
는 사진이 됩니다.

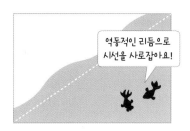

법칙 2 · 시선 유도 관련 법칙

비슷한 요소

다양한 정보를 제공하는 지면에서는 요소의 색과 모양이 비슷해야
시선이 쉽게 갑니다. 색상이 빨간색, 노란색, 녹색 등인 요소가 여

러 개일 때 처음에 빨간색을 봤다
면 그다음도 빨간색 요소로 시선이
움직입니다. 다양한 요소가 섞였을
때 이 원칙을 효과적으로 사용하면
시선이 분산되지 않습니다.

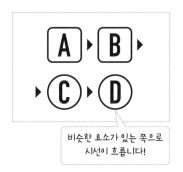

Z형, F형

정보를 볼 때 시선이 흐르는 패턴입니다. 전단이나 포스터 등에서
사용하는 가로쓰기는 정보를 Z 형태로 읽힙니다. PC나 스마트폰 등
에서 웹 화면을 볼 때는 아래로 스크롤하므로 시선이 F 형태로 움직

입니다. 강조하고 싶은 문구나 요
소를 배치할 때 이런 패턴을 고려
하면 시선을 원하는 대로 이끌 수
있습니다.

성김과 빽빽함

밀집된 요소 안에서의 '성김', 띄엄띄엄 놓은 요소 안에서의 '빽빽함' 과 같이 시선은 정보량이 서로 반 대되는 곳으로 흐릅니다. 예를 들어 넓은 화면에서 제목만 따로 떼서 두 면, 또는 꽉 찬 본문 위에 여백과 함 께 제목을 두면 시선이 그곳으로 먼 저 갑니다.

법칙 3 • 착시 관련 법칙

위쪽이 더 커 보이는 착시

오브젝트의 위쪽과 아래쪽 공간이 같으면 위쪽이 더 커 보이는 착 시가 일어납니다. 결과적으로 가운데에 배치한 요소가 아래로 약간 내려간 듯 보이는 현상이 생깁니다. 제목 주변 처리나 웹 사이트의 버튼 등을 디자인할 때는 아래로 내려간 듯하게 보이지 않도록 조 절해야 합니다.

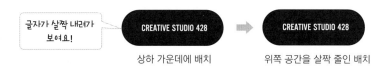

삼각형 분할 착시

삼각형 오브젝트는 가운데에 배치하더라도 그렇게 보이지 않습니 다. 그 이유는 삼각형의 중심(무게 중심)이 밑변 쪽에 있기 때문입니

다. 그래서 오브젝트 가운데에 무게 중심을 맞추지 않으면 어긋나 보이는 착시 현상이 발생합니다. 유튜브의 아이콘 속 재생 버튼 모양도 자세히 보면 삼각형의 무게 중심이 가운데에 있습니다.

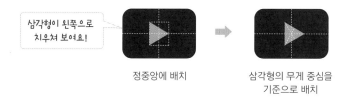

정중앙에 배치

삼각형의 무게 중심을
기준으로 배치

수직 수평 착시

정사각형을 직사각형 안에 배치하면 수직 방향으로 길어 보이는 착시입니다. 디자인 요소는 대부분 지면이나 화면 등 이런저런 직사각형 안에 들어가므로 가로 너비를 살짝 더 키워야 오히려 정사각형으로 보입니다.

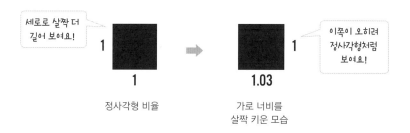

정사각형 비율

가로 너비를
살짝 키운 모습

요소가 주변 정보에 좌우되어 길이가 달라 보이는 착시는 이 밖에도 '뮐러-라이어 착시' 등이 유명합니다. 오른쪽 그림을 보면 길이가 같은데도 화살표의 방향 때문에 아래쪽이 더 길어 보입니다.

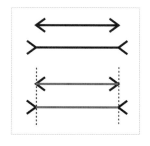

영문 글꼴 종류가 너무 많아서
뭘 써야 할지 모르겠어요!

'글꼴을 고르는 데 시간이 많이 걸려요.' 디자이너라면 누구나 이런 고민을 해보았을 겁니다. 특히 로고 등을 제작할 때는 유행에 좌우되지 않는 보편적인 글꼴을 찾는 게 여간 어려운 일이 아닙니다. 우선 많이 사용하는 영문 글꼴을 알아 두고 필요에 따라 다른 글꼴을 선택할 것을 추천합니다.

디자이너가 알아 둬야 할 영문 글꼴 10가지를 소개합니다. 필기체(스크립트 글꼴)나 캘리그래피(손 그림 글씨) 등의 디자인 계열 글꼴은 제외했습니다. 물론 여기에서 소개한 것 이외에도 많이 사용하는 글꼴은 다양하므로 회사에서 자주 사용하는 글꼴, 관심이 가는 글꼴은 평소에 따로 정리해 두면 좋습니다.

실무에서 자주 사용하는 영문 글꼴 — 고딕 계열

Helvetica

헬베티카
라틴어로 '스위스'를 뜻하며, 원래 스위스의 한 제조사가 배포한 글꼴입니다.

Avan Garde

아방가르드
1968년에 창간한 예술 잡지 〈아방가르드〉의 로고 Avan Gard를 글꼴로 만든 것입니다.

Myriad

미리어드
애플에서 개발한 글꼴로, 현대적인 인상을 줍니다.

BLAIR

블레어
카퍼플레이트 고딕을 기본으로 한 글꼴로, 미국에서 탄생했습니다. 카퍼플레이트(copperplate)란 동판 인쇄 글씨 같은 초서체를 말합니다.

Futura

푸투라
라틴어로 '미래'를 뜻하며, 디자이너들이 가장 자주 사용하는 글꼴입니다. 패밀리 글꼴이 많습니다.

DIN

딘
독일 공업 제품에 사용하려고 개발한 글꼴입니다.

COPPERPLATE GOTHIC

카퍼플레이트 고딕
18세기 유럽 로코코 시대의 동판에 자주 사용하던 글꼴입니다.

실무에서 자주 사용하는 영문 글꼴 — 명조 계열

Garamond
게라몬드
16세기 프랑스 글꼴 디자이너가 만든 전형적인 영문 글꼴입니다.

Bodoni
보도니
파르마 공국 전용으로 제작한 글꼴입니다. 닮은 글꼴로 디도트(Didot)가 있습니다.

TRAJAN
트라얀
고대 로마의 트라야누스 원주기둥에 새겨진 문자를 재현한 글꼴입니다.

글꼴 무료 다운로드 사이트

영문, 한글 글꼴을 무료로 다운로드할 수 있는 사이트를 소개합니다. 상업적 사용 가능, 수정 가능, 배포 가능 등 글꼴마다 사용 가능한 범위가 다르니 반드시 저작권을 확인하고 사용하세요.

- 영문 글꼴 사이트
 다폰트: www.dafont.com
- 한글 글꼴 사이트
 눈누: noonnu.cc
 산돌구름: www.sandollcloud.com(유료, 무료 글꼴 모두 다운로드 가능)

디자이너라면
꼭 갖춰야 할 주변 기기

어떤 주변 기기를 고르는가에 따라 디자인 업무 효율이 달라지겠지만, 반드시 고사양 기기를 사용할 필요는 없습니다. 이 역시 예산 범위에서 고르되, 최소한 외부 모니터 (노트북 사용자라면)와 저장 장치는 준비하는 것이 좋습니다.

✅ 외부 모니터

가능하다면 큰 화면이 좋으나 대각선으로 60cm(24형) 정도 크기면 충분합니다. AdobeRGB 재현율이 높은 것이 좋습니다.

✅ 프린터

4도로 인쇄물을 출력할 경우가 많다면 컬러 레이저 프린터도 고민해 볼 만합니다. 잉크 비용과 출력 크기를 고려하여 선택합니다.

✅ 외부 저장 장치

맥(macOS) 사용자라면 타임머신 백업 기능을 사용하세요. 작업 데이터를 외부 저장 장치에 자동으로 백업하므로 편리합니다.

✅ 태블릿

맥 사용자라면 아이패드(iPad)를 외부 디스플레이로 사용할 수 있습니다. 액정 태블릿 대신 애플 펜슬로 드로잉 작업도 할 수 있습니다.

프로 디자이너로
레벨-업하기

"좋은 아티스트는 따라 하고
위대한 아티스트는 훔친다."

— 이고르 스트라빈스키(Igor Stravinsky)

프로 디자이너로 한 단계 성장할 차례입니다!
프로 디자이너답게 일하려면
프로다운 모습과 태도는 물론이고 '분석 능력'과
'번뜩이는 인사이트를 얻는 방법'까지
꿰차고 있어야 합니다.

프로 디자이너가
지녀야 하는 태도

사물에 호기심을 가지세요!

세계적인 디자인 컨설턴트 회사인 IDEO의 창업자 팀 브라운이 비즈니스에도 '디자인 사고(design thinking)'를 적극 적용해야 한다고 주장한 것처럼, 디자인은 '과정' 자체가 중요합니다. '디자인은 문제를 해결하는 수단'이며 '문제를 발견하는 것'이야말로 디자인의 역할이라 할 수 있습니다.

이처럼 '문제를 발견해 해결하는 과정'인 디자인 사고를 잘하려면, 늘 의식적으로 사물에 호기심을 가져야 합니다. 평소에 실천해 보면 좋은 '디자인 사고력을 향상하는 데 필요한 태도'를 소개합니다.

디자인의 원인과 결과를 추측해 보기

사물을 이야깃거리로 바라보고 원인과 결과를 연결하여 생각해 보세요. 예를 들어 주변의 디자인을 볼 때 '○○인 이유로 □□인 디자인이 되었구나!'라고 생각하거나 추측할 수 있습니다. 평소 이런 눈으로 사물을 보면 자신이 만든 디자인 역시 분명한 이유를 들어 호소력 있게 설명할 수 있습니다.

여러 가설을 세우고 검증해 보기

관찰하기 → 가설 세우기 → 검증하기 과정을 거듭해 보세요. 디자인 정밀도를 높이려면 아이디어를 유일한 정답이라고 맹신하지 말고 데이터를 수집해서 다른 디자인과 비교·검토해야 합니다. 문제 정의는 올바른가, 해결 방법은 적절한가 등을 중간중간 확인해 보면서 디자인으로 완성해 보세요.

난관을 오히려 기회로 생각하기

난관을 만났을 때 위기를 오히려 기회로 받아들여 보세요. '모르는 것'이 나오면 두려워하지 말고 '재미 있는 요소'라고 생각한다면 디자인하면서 겪는 다양한 어려움을 뛰어넘을 수 있습니다.

프로 디자이너가
절대 해서는 안 되는 행동 5가지

디자이너로 일할 때 명심해야 할 것이 있습니다. 좋은 디자인, 좋은 결과를 내기 위해 제가 평소에 절대 하지 않으려고 주의하는 행동 5가지를 소개합니다.

행동 1 • 누구나 생각할 수 있는 정도로 만들어서는 '안 됩니다!'
혹시 클라이언트가 생각하는 범위에서만 일해 왔나요? 요청하는 대로 디자인을 하더라도 결과물이 누구나 예상할 수 있는 수준이라면 고객은 무언가 부족하다고 느낍니다. 예를 들어 식당에서 기대 이상으로 서비스를 받았을 때 만족도가 높아지는 것을 경험했을 것입니다.

디자인도 마찬가지입니다. 자기 나름대로 해석한 별도 시안을 만들어 보거나, 교정본을 예정일보다 빨리 보내거나, 원고에서 잘못된

부분을 발견하는 등 무언가 고객의 기대를 넘어서는 것을 찾아내는 게 중요합니다.

행동 2 • 클라이언트의 요청을 무시하면 '안 됩니다!'

그렇다고 해서 클라이언트의 요청을 무시해서도 안 됩니다. 모든 제안은 클라이언트의 요청을 바탕으로 해야만 의미가 있습니다. 클라이언트가 부탁하지도 않은 부분에만 디자인이 수정되었다면 기분이 좋지 않을 겁니다.

또한 클라이언트를 만나기 전에 결정권자인 상사에게 먼저 보고해야 하는 경우도 흔합니다. 이럴 때 시안을 2~3개 준비해서 비교·검토할 수 있게 한다면 설득하는 과정이 한층 매끄러울 겁니다.

행동 3 • 꾸미기에만 집중해서는 '안 됩니다!'

이 책을 처음부터 읽었다면 눈치챘겠지만, 디자인은 아름답게 꾸미는 것이 전부가 아닙니다. 물론 꾸며야 할 때도 있지만, 꾸미기에만 의존하면 꾸미는 버릇만 자꾸 늘어납니다. 앞에서 설명했듯이 디자인은 뺄셈에 가까운 사고방식을 바탕으로 하는 행위입니다. 꼭 필요

한 요소만 최소한으로 엄선하여 레이아웃을 구성하면 요소의 역할을 최대로 키울 수 있습니다. '그곳에 선, 일러스트, 바탕색이 정말로 필요한가?' 등을 고민하며 쓸데없는 요소가 늘지 않도록 항상 조심하세요.

행동 4 · 자신의 아이디어를 맹신해서는 '안 됩니다!'

디자인에서 아이디어는 반드시 필요합니다. 그러나 '번뜩이는 아이디어가 생각났다'고 해서 바로 '디자인이 완성'되는 건 아닙니다. 아이디어를 올바르게 결과물로 표현하려면 검증을 거듭하는 과정이 매우 중요합니다. 예를 들어 아무리 정성을 다한 타이포그래피라도 문자로 인식되지 않는다면 소용없습니다. 참신한 모티브라도 사진으로 표현할지 아니면 일러스트로 구성할지에 따라 디자인이 달라집니다. 그러므로 번뜩인 아이디어는 검증하는 과정을 거쳐 갈고 닦아야 합니다.

행동 5 · 클라이언트가 요청한 방향이 잘못되었다면 '안 된다'고 말해야 합니다

디자이너가 최종 만족시켜야 하는 상대는 클라이언트가 아닐 수도 있습니다. 어쩌면 클라이언트보다 위에 있는 그 누군가입니다. 디자인을 잘해서 상품을 팔고자 한다면 소비자일 것이고, 이벤트에 사람을 모으고 싶다면 참가자일 것입니다. 디자이너는 클라이언트가 어필하고 싶어 하는 대상에게 의도가 닿을 수 있도록 디자인해야 합니다.

때로는 클라이언트의 요청이 이 방향과 다를 수도 있습니다. "여백이 아까우니 정보를 더 넣어 주세요.", "눈에 띄어야 하니 크게 해주세요." 등 클라이언트가 요청하는 대로만 수정하면 클라이언트를 만족시킬지는 몰라도 정작 어필하고 싶은 대상에게는 맞지 않을 수도 있습니다. 클라이언트의 요청 뒤에 숨겨진 뜻을 파악하여 옳다고 생각하는 바를 프로답게 제안해 보세요.

끈기 있는 디자이너가
살아남는다

디자인은 자신과의 싸움이기도 합니다. '이 방향이 맞나?' 생각하며 여러 가지 가능성을 시험하는 작업을 반복해야 하니까요. 그러다가 '이 정도면 됐어.'라는 생각이 들 때 비로소 디자인 작업을 끝냅니다.

그러니까 디자인이 재밌는 겁니다. '어떻게 해야 보는 사람이 놀랄 까?', '어떤 장치를 두어야 할까?' 저는 이렇게 생각하는 시간이 즐 겁습니다. 주변을 둘러보면 디자인을 잘하는 사람일수록 디자인하 는 과정을 즐기는 것을 볼 수 있습니다. 그러면 어떻게 해야 디자인 을 즐길 수 있을까요?

포기하지 말고 한 걸음 한 걸음 '끈기 있게' 나아가세요

스티브 잡스나 제프 베이조스, 일론 머스크 등은 모두 '끈질긴 사람'이며 포기하지 않고 한 걸음 한 걸음 꾸준히 걸으며 결국 성공을 손에 넣었다고 합니다. 세계적인 베스트셀러《그릿》(앤절라 더크워크 지음)에서도 심리학을 바탕으로 끈기의 중요성을 이야기합니다. '나는 원래부터 끈기가 없어.'라고 생각하나요? 다행스럽게도 끈기는 태어날 때부터 가진 것이 아니라 후천적으로 얻는 것이라고 합니다.

조금씩 나아지는 과정 자체를 '즐기세요'

디자인의 질을 높이는 작업 역시 끈기가 있어야 합니다. 현재 디자인 상태가 최선인가를 되돌아보고, 그렇지 않다면 전부 버리고 처음부터 다시 작업하거나 다양하게 변형해 보세요. 가설과 검증을 몇 번씩 반복하여 질을 높여 가면 됩니다.

이 과정은 때로 무척 지루하므로 스스로 즐길 수 있는지가 중요합니다. 디자인이 조금씩 나아지는 모습을 즐기며 진심으로 "디자인이 좋다."라고 말할 수 있으면 좋겠습니다.

디자이너가
빠지기 쉬운 '디자인 편견'

디자이너로 일하면서 부끄러웠던 경험담 2가지를 소개합니다.

편견 1 · 알파벳과 작은 글자로 디자인해야 '그럴듯해 보인다'

디자이너로 일을 시작할 무렵, '알파벳에 비하면 한글 글꼴은 뭔가 촌스러워 보인다'라고 생각한 적이 있습니다. 그래서 의도적으로 한글 텍스트를 작게 넣으려고 했습니다.

한번은 나이가 지긋한 중년층이 주로 관람하는 공연 광고물을 만든 적이 있습니다. 팸플릿 작업이니까 지금까지 해온 것처럼 작은 글자로 초안을 만들어 제출했습니다. 하지만 제가 고려하지 못한 부분이 있었습니다. 팸플릿은 보통 공연을 시작하기 전이나 휴식 시간에 어

두운 조명 아래에서 읽는다는 걸 인지하지 못했던 것이지요. 이런 조건에서 관람자들이 인쇄물을 잘 읽을 수 있었을까요?

팸플릿은 읽어야 하는 자료인데 글자가 잘 보이지 않는다는 점에서 이 디자인은 기능을 다하지 못한 것입니다. 물론 클라이언트는 인쇄물을 보고 헛웃음만 지었습니다. 적절한 글자 크기란 무엇인가를 몸소 느꼈던 뼈아픈 경험이었습니다.

편견 2 · 가격 글자가 크면 '좋은 디자인'이 아니다

비슷한 예시로 상품의 가격을 크게 넣는 것에도 거부감이 들던 시기가 있었습니다. 돌이켜 보면 정말로 부끄러운 이야기입니다.

어떤 대형 소매점의 광고 전단을 만들던 때 경험한 내용입니다. 제가 담당한 후부터 이상하게도 목표한 판매액을 달성하지 못했습니다. 그래서 원인을 파악하고자 이전에 사용한 전단과 비교해 보니 제가 만든 디자인에서 '가격 표시가 작다.'는 것을 깨달았습니다. 광고 전단인데도 가격 표시가 작다면 이 디자인 역시 기능을 다하지 못한 것입니다. 객관적인 눈으로 바라봤을 때 비로소 알게 된 사실이었습니다. 이후 가격 표시를 보기 좋은 크기로 강조해서 목표를 달성할 수 있었습니다.

37

디자인을 진행하다가 막혔을 때
대처 방법

디자인은 4단계로 점검하세요

고민에 고민을 거듭해도 디자인이 잘 진행되지 않을 때가 있습니다. 뭔가 부족하다는 것은 알겠는데 구체적으로 어떻게 해야 좋을지, 어디가 잘못되었는지 명확하게 알 수 없기 때문이죠. 답답해하는 동안에도 시간은 흘러갑니다. 이럴 때 디자이너는 정말 괴롭습니다.

막다른 길에 다다랐다는 느낌이 들 때는 당황하지 말고 침착하게 여기에서 제시하는 4단계로 자신이 만든 디자인을 다시 바라보세요. 원인은 여러 가지일 수 있습니다. 어디가 잘못되었는지 원인을 밝힌 후 부족한 부분을 보완해 보세요. 텍스트나 사진 등의 소재를 다시 살펴보고, 그래도 아직 부족해 보인다면 처음부터 다시 작업하는 게 좋습니다.

1단계 · 막다른 길에 다다른 이유 찾기

디자인이 잘 안 될 때는 반드시 이유가 있습니다. 먼저 어떤 공정에서 시간이 가장 오래 걸렸는지를 확인하세요. 크게 다음 4가지로 구분할 수 있습니다.

색을 선택하기 어려워요

색상 패널을 멍하니 바라보거나 슬라이더와 씨름해 본 적 있나요? 색 자체의 이미지와 그 색을 조합했을 때 생기는 인상을 고려하면서 주제색, 배경색, 강조색을 설정해 보세요.

레이아웃을 정하지 못하겠어요

아무 준비도 없이 일러스트레이터 등의 프로그램을 실행해 작업을 바로 시작했나요? 먼저 머릿속에 떠오른 이미지를 섬네일 스케치 등으로 그려 보며 표현해 보세요. 정보를 어떻게 꾸려야 할지 감이 올 거예요.

어떻게 꾸며야 할지 모르겠어요

꾸밈이나 장식에는 정답이 없지만, 트렌드나 패턴은 있습니다. 핀터레스트나 SNS 등에서 눈에 띄는 디자인 요소를 찾아 적용해 보세요. 평소에 이런 자료들을 미리 모아 두면 좋겠죠?

적절한 글꼴을 찾지 못하겠어요

평소에 다양한 디자인 제작물을 접하고 트렌드를 따라가려고 노력

하는 것은 중요합니다. 하지만 개성이 강하거나 독특한 글꼴을 여러 곳에 사용하는 것은 좋지 않습니다.

우리 눈에 친숙한 글꼴, 디자인에서 많이 사용하는 글꼴을 사용해 보세요. 그런 다음 요즘 유행하는 글꼴을 몇 군데만 적용한다면 가독성은 물론 트렌드까지 반영한 안정된 디자인으로 완성할 수 있습니다.

2단계 · 적절한 자료 찾기

아무것도 없는 상태에서 무턱대고 디자인을 만들려고 한 적이 있나요? 독창성이 중요하다는 생각에 자료도 찾아보지 않고 디자인을 완성하는 사람이 있습니다. 그러나 디자인을 이미지로 구체화하려면 어느 시점에는 자료를 찾고 참고해야 합니다. 자신의 과거 경험이나 머릿속 정보에만 의존하지 말고 색상이나 글꼴, 꾸미기나 레이아웃을 구체적으로 어떻게 할지 자료를 찾아 구상한 후 작업을 시작하세요.

잡지나 서적 참고하기

직장인이라면 사무실에 디자인 관련 자료가 비치되어 있을 겁니다. 프로젝트에 따라 잡지나 서적을 참고하는 것도 효과적입니다. 자료를 찾다 보면 생각지도 않은 아이디어를 얻을 수도 있습니다.

인터넷 자료 검색하기

구글 이미지 검색이나 핀터레스트 등을 활용해 보세요. 구글에서 영어로 검색해 보면 외국 디자이너의 재미난 아이디어도 찾을 수 있

습니다. 핀터레스트에는 질 좋은 디자인이 많으므로 특히 추천합니다. 양질의 디자인을 모아 보여 주는 웹 사이트 등도 함께 활용하면 좋습니다.

3단계 · 자료 다시 보기

사진이나 텍스트, 일러스트 등 레이아웃을 구성하는 요소가 모두 적절하고 필요한지 확인해 보세요. 사진을 보면 알 수 있는데도 굳이 글로 설명하거나, 아무런 설명도 없이 공백을 메울 목적으로 사진이나 일러스트를 넣었는지 살펴봅니다.

4단계 · 처음부터 다시 만들기

디자인의 기반이 되는 개념이나 아이디어부터 다시 살펴보세요. 디자인을 처음부터 다시 작업하는 건 정신적으로 힘들고 많은 노력이 필요하지만, 어쩌면 가장 효과적인 방법일 수도 있습니다. 작업한 내용을 미련 없이 모두 부정하고 용기를 내어 다시 시작해 봅시다.

디자인 셀프 점검 6

디자인이 막혔을 때 대처 방법

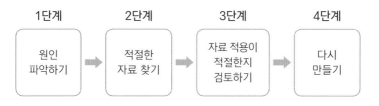

1단계	2단계	3단계	4단계
원인 파악하기	적절한 자료 찾기	자료 적용이 적절한지 검토하기	다시 만들기

디자이너로서
자신만의 무기 찾기

클라이언트로부터 디자인 의뢰를 계속 받으려면 일단 '결과'가 좋아야 합니다. 또한 함께 일하기 좋은 디자이너라는 '기억'을 남기는 것도 중요합니다. 특히 프리랜서로 일할 때는 빈틈없이 처리하는 다재다능함보다 개성을 갈고 닦아 자신만의 무기를 명확히 하는 편이 좋습니다.

디자이너로서 자신만의 무기를 찾으세요!

디자이너로서 개성을 발휘하려면 어떻게 해야 할까요? 그러려면 자신이 무엇을 잘하는지, 무엇을 좋아하는지, 자신에게 필요한 무기는 무엇인지 등을 확인하고 갈고 닦아야 합니다. 디자이너의 무기라고 할 때 보통 '화려하고 멋진 디자인을 할 수 있는 것'이라고 떠올리기 쉽지만 사실 이보다 더 다양합니다.

디자이너에게는 어떤 무기가 있을까요? 다음 예시를 보며 자신만의 무기를 찾아보세요.

- 디자인 소스를 다양하게 변형해 활용한다.
- 논리적으로 잘 구성한다.
- 타이포그래피를 가독성 좋게 배치한다.
- 일러스트를 적절하게 활용한다.
- 배색 감각이 좋다.
- 작업 속도가 빠르고 실수가 적다.
- 의사소통을 잘한다.
- 포토샵으로 이미지 합성을 잘한다.
- 일러스트레이터 툴을 능숙하게 잘 다룬다.

이처럼 디자이너가 갖춰야 할 무기의 종류는 끝이 없습니다. 보잘것 없어 보이는 자그마한 장점이라도 상관없습니다. 여러 장점이 모였을 때 시너지가 나는 사람도 있으니까요. 여러분이 자신 있는 부분, 디자이너로서의 무기를 찾으면 디자이너로 살아가는 길이 조금 덜 막막해집니다. 먼저 자신의 장점을 적어 보고 그에 맞는 무기를 찾아보세요.

 디자인 셀프 점검 7

- 디자이너로서 나의 무기는 무엇일까?

39

디자인이 어딘가 모르게
어설퍼 보여요!

"내가 만들었지만 어딘가 어설퍼 보여.

어디가 문제지? 어떻게 수정해야 하지?"

이제 막 디자이너의 길을 걷기 시작할 때 누구나 흔히 하는 고민입니다. 디자인이 어설퍼 보이는 이유는 무엇일까요? 그렇게 되지 않으려면 어떻게 해야 할까요? 프로 디자이너는 경험을 토대로 그 이유를 이해하므로 트렌디하면서 완성도 높은 디자인을 해냅니다.
디자인은 다른 말로 '설계'라고 표현할 수도 있어요. 다음 체크리스트를 보며 디자인 설계, 설정, 검증이 충분한지 점검해 보세요.

체크리스트로 디자인이 어설퍼 보이는 이유 찾기

'디자인 설계' 관련 체크리스트

- ☐ 꾸미기에 너무 의존하지 않았나요?
 테두리나 그림자, 장식 선 등을 지나치게 많이 사용하면 번잡해 보입니다.

- ☐ 정보를 잘 정리했나요?
 색상이나 글꼴 수가 많으면 정리되어 보이지 않습니다.

- ☐ 시선을 올바르게 유도했나요?
 시선을 고려해 여백을 활용하지 않으면 읽기가 불편합니다.

'디자인 방향성' 관련 체크리스트

- ☐ 타깃의 성향과 디자인 방향이 맞나요?
 배색이나 글꼴이 주제와 어긋나면 어색한 느낌이 듭니다.

- ☐ 매체에 맞게 디자인했나요?
 실물 매체의 크기를 고려하지 않으면 어설퍼 보입니다.

- ☐ 디자인 트렌드를 반영했나요?
 꾸미기나 색, 글꼴을 예전 트렌드로 사용하면 시대에 뒤처진 느낌이 듭니다.

'디자인 검증' 관련 체크리스트

- ☐ 자기 자신에게 충분히 질문해 보았나요?
 최선의 답이라 할 수 있을 때까지 거듭 검증하지 않으면 디자인의 깊이가 얕습니다.

- ☐ 제3자에게 의견을 구해 보았나요?
 객관적인 의견을 들으면 부족한 부분을 메울 수 있습니다.

'디자인 설계'를 보완한 예시

장식을 지나치게 추가하면
정보량이 늘어나 번잡해 보입니다.

꾸미기는 최소한으로 줄이고
깔끔하게 디자인해야 눈에 잘 띕니다.

'디자인 방향성'을 수정한 예시

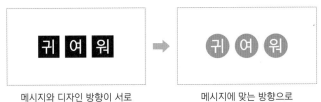

메시지와 디자인 방향이 서로
어울리지 않으면 어색해 보입니다.

메시지에 맞는 방향으로
디자인 방법을 수정합니다.

'디자인 검증'을 실천한 예시

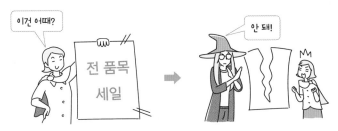

'이 정도면 되겠지?'라고 주관적으로
판단하면 결과의 질은 낮아집니다.

될 수 있는 한 객관적인 의견이나
조언을 많이 듣고 이를 반영해 수정하세요.

이렇게 하면 내 디자인도 프로답게 변한다!

실천 1 • '디자인 설계'의 정밀도를 높이세요

- ☐ 뺄셈의 법칙을 적용해 보세요
 핵심 메시지를 강조하는 레이아웃으로 승부수를 띄우세요.

- ☐ 정보를 정리하세요
 정보의 필요 여부를 따져 삭제하고 강약을 살려 정리하세요.

- ☐ 여백을 활용하세요
 안내선 기능을 이용하여 가이드 선을 따라 요소를 정리하세요.

실천 2 • '디자인 방향성'을 확인하는 절차를 생략하지 마세요

- ☐ 디자인 방향과 맞는지 확인하세요
 타깃에 맞도록 정리되었는지 톤과 매너를 점검하세요.

- ☐ 매체의 특성을 확인하세요
 실제 크기로 출력하거나 단말기로 미리 보며 크기를 확인하세요.

- ☐ 올바른 방향을 정하세요
 디자인 관련 사이트나 SNS를 보며 트렌드에 맞는지 확인하세요.

실천 3 • '디자인 검증'을 충분히 시행하세요

- ☐ 자신에게 충분히 물어보세요
 이 디자인이 최선이라고 말할 수 있을 때까지 몇 번이든 검증을 거듭하세요.

- ☐ 다른 사람의 의견을 적극적으로 구하세요
 물어볼 사람이 없다면 다음날 다시 보거나 사진을 찍어 객관적으로 바라보세요.

지루한 디자인이 되지 않으려면?

"재미없는 디자인은 왜 지루해 보일까요?"라고 묻는다면 제대로 답하기가 어려울지도 모릅니다. 그러면 질문을 바꾸어 볼게요. "내일도 모레도 예상할 수 있는 범위의 사건만 일어나는, 이런 미래뿐이라면 어떨까요?" 두근거리거나 깜짝 놀랄 만한 일은 일어나지 않겠죠.

이와 반대로 예상치 못한 일이 일어나면 놀랄 겁니다. 음악이든 영화든 예상과 다르게 전개될 때 사람들은 재미를 느낍니다. 디자인도 마찬가지입니다. '앞으로 이렇게 되겠지!'라고 예상했는데 이를 뛰어넘는 '부조화'를 디자인에 적용하면 재미있는 디자인이 됩니다. 여러분도 '기분 좋은 부조화'를 적극 사용해 보기 바랍니다.

'기분 좋은 부조화'를 적용한 예시

틀을 깨는 디자인 — 레이아웃

일부러 정렬하지 않은 레이아웃　　　　요소를 겹쳐서 사용한 레이아웃

틀을 깨는 디자인 — 이미지 트리밍

틀에서 벗어난 트리밍　　　　곡선과 사선으로 또는 자유롭게 트리밍

틀을 깨는 디자인 — 텍스트

글자 안에 사진이나 텍스처 넣기　　　　글자 일부 가공하기

디자인 실력이
좀처럼 늘지 않아요!

디자이너로 일을 시작한 초기에는 익혀야 할 지식이나 기술이 넘쳐서 얼마 동안은 순조롭게 성장하는 듯 보입니다. 그러나 시간이 어느 정도 지나면 성장이 멈춘 느낌이 듭니다. 디자인 실력이 제자리걸음하는 이유는 크게 2가지입니다. 목표가 너무 크거나 다른 사람의 취향에만 맞추려고 하기 때문입니다. 목표를 지나치게 높게 세워서 작은 단계를 밟지 않아 순서대로 성장하지 못했거나 다른 사람의 취향에만 맞추다 보면 누구나 생각할 수 있는 범위에서만 디자인하게 됩니다. 디자인 실력이 늘지 않는 2가지 이유와 개선할 수 있는 방법을 각각 살펴볼게요.

목표를 너무 크게 잡았어요! → 80점짜리 디자인을 목표로!

입사한 지 얼마 안 되었을 때 주위 선배가 일을 척척 해내는 모습을 보며 나도 빨리 저렇게 되고 싶다고 생각하지 않았나요? 빨리 성장하고 싶은 마음에 동시에 여러 가지를 배우려 하거나 채 쌓이지도 않은 실력을 한꺼번에 다 보여 주려는 욕심을 부리지 않았나요?

어느 누구도 어느날 갑자기 완벽한 디자인을 만들어 낼 수 없습니다. 옆 자리의 선배도 성장을 거듭하여 지금 그 경지에 이른 것이죠. 하나하나 능력을 갈고 닦으면서 경험을 쌓다 보면 60점, 80점, 그리고 100점짜리 결과를 얻을 수 있습니다. 지금은 잘하지 못해도 조급해하지 마세요. 차근차근 자신의 능력을 기르는 것이 더 중요합니다.

다른 사람의 취향에만 맞추려고 했어요! → 120점짜리 디자인을 목표로!

디자인에만 적용되는 이야기는 아니지만, 일할 때는 요령과 함께 의외의 장치도 함께 고민해야 합니다. 클라이언트가 상상하는 것 그 이상을 뛰어넘을 때 디자인의 가치가 돋보입니다. 그러므로 120점, 200점을 목표로 디자인해 보세요. 자신의 실력을 총동원하여 깜짝 놀랄 만한 것을 만든다면 마치 근육 운동을 할 때처럼 '디자인 역량'도 점점 성장할 것입니다.

"딱 이거다 싶은 느낌이 안 와요."라는
말을 들었어요!

미팅에서 클라이언트한테 "죄송한데, 딱 이거다 싶은 느낌이 안 와요."라는 말을 들을 때가 종종 있습니다. 아마도 클라이언트의 요구 사항만 적용했을 때일 것입니다. 저도 자주 경험한 일입니다. 이런 상황에 처하지 않으려면 판단 기준이 되는 요소, 즉 담당자가 다른 사람에게 자신이 만든 디자인의 장점으로 내세울 만한 요소를 넣으면 됩니다. 클라이언트가 '두루뭉술한 느낌'으로 디자인을 판단하지 않도록 하는 해결법 3가지를 소개하겠습니다.

해결법 1 • 디자인 요소의 이유 찾기

사람들은 아무리 아름답고 멋지게 만들어도 '멋지니까'라는 이유만으로 디자인 결과물에 OK를 하지 않습니다. 디자인에서 레이아웃,

글꼴, 크기, 색 등을 사용한 이유를 설명할 수 있도록 미리 설계하고 준비하세요.

해결법 2 • 시대에 뒤떨어진 디자인은 NO

아무리 알기 쉽도록 정리했더라도 트렌드에 맞지 않는 디자인은 OK를 받기 쉽지 않습니다. 맡은 프로젝트 주제에 어울리는 디자인 트렌드는 무엇인지 확실하게 조사하고 반영하세요.

해결법 3 • 뻔하지 않은 색다른 장치 넣기

클라이언트가 요청한 대로 디자인했다 해도 고민한 흔적이 없거나 뭔가 부족한 듯한 느낌이 든다면 OK를 받을 수 없습니다. 디자인을 의뢰한 클라이언트는 항상 자신이 생각한 것 그 이상을 기대합니다. 예상과 다른 디자인 요소를 넣거나 무언가 참신한 제안을 포함해 보세요. 한 단계 발전한 모습으로 비춰질 것입니다.

디자인 실력을
높이는 방법을 알려 주세요!

운동을 잘하려면 반복해서 훈련해야 합니다. 예를 들어 축구 시합에서 원하는 곳으로 공을 차고 싶다면 잘할 수 있을 때까지 반복해야 합니다. 당연한 이야기라고요? 이 안에는 사실 신체의 매커니즘이 숨어 있습니다.

공을 찰 때는 보내고 싶은 곳을 확인하고 발과 다리를 움직이는 일련의 동작을 순식간에 판단해야 하는데, 이때 뇌 → 척수 → 말초신경으로 전기 신호를 보냅니다. 이 과정을 반복하면 뇌에서 시작하는 신경망이 발달하므로 무의식 상태에서도 동작할 수 있는 수준까지 도달하여 '공을 찬다.'라는 동작에 익숙해집니다.

디자인 감각도 반복 훈련이 중요!

디자인 감각을 단련하는 원리도 이와 비슷합니다. 글꼴 선택, 색상 조합, 바람직한 레이아웃, 여백 사용법, 꾸미기 종류 등을 실무에서 고민하고 실제로 구체화하는 과정을 반복하다 보면 '디자인한다.'라는 행동을 훈련하게 되므로 그 결과 디자인 감각도 점점 살아납니다.

'디자인 훈련'을 꾸준히 하자

디자인 감각을 높이려면 '디자인 훈련'을 꾸준히 해야 합니다. 널리 알려진 훈련법에는 트레이스(trace)와 모사(copy)가 있습니다. 마음에 드는 디자인을 발견하면 이를 분석하고 나름대로 똑같이 만들어 보는 것이죠. 똑같이 만드는 것이 재미없다면 디자인의 핵심만 차용해 독창적으로 만들어도 좋습니다.

 디자인 훈련

- 어떤 글꼴을 사용할까?
- 색상 조합은?
- 레이아웃은?
- 여백은 어떻게 사용할까?
- 꾸미기는 어떻게 할까?

 운동 훈련

- 발의 어느 부위로 공을 찰까?
- 발에 힘을 어느 만큼 주고 찰까?
- 속도는 어느 정도로 할까?
- 발을 어느 시점에 끌어당길까?
- 발을 얼마만큼 높이 올릴까?

디자인의 완성도를 높이려면
어떻게 하나요?

"차이는 디테일에 있다."라고 하지만 실무 경력이 짧으면 이러한 디테일에서 어려움을 느끼곤 합니다. 가능하면 지적받지 않고 스스로 완성도를 높일 수 있으면 좋겠다고 바랄 것입니다.

실무 현장에서 '디테일을 높이는 방법'을 물으면 대부분 "경험이 쌓이면 저절로 알게 된다."라든가 "딱 보면 눈에 보인다."라며 두루뭉술하게 말하는 경우가 많습니다. 그럼 '경험'이 쌓이지 않으면 디테일을 구현할 수 없을까요? 어떻게 하면 몇 밀리미터의 어긋남도 놓치지 않을 수 있을까요?

디테일을 정리할 때 확인해야 하는 부분

'디테일 정리'란 예쁘게 보이지 않는 부분을 미세하게 조절하는 작업입니다. 예를 들어 좌표로 정렬했지만 착시 효과 때문에 눈으로

볼 때 균형이 맞지 않아 보이는 오브젝트, 들쑥날쑥하거나 듬성듬성해 보이는 텍스트를 조절하거나 모서리가 겹친 점선(자선)을 정리할 때입니다. 또한 사진에서 트리밍을 하거나 기울기를 미세하게 조절하기도 합니다.

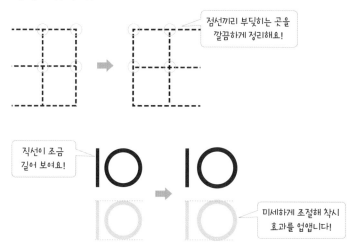

'그림 감상'으로 디테일을 보는 눈을 단련하세요

사물을 보는 눈이 없다면 세밀한 차이를 알아차리지 못할 수 있습니다. 이런 감각을 키우려면 '그림 감상'이 도움이 됩니다. 그림을 감상하다 보면 감각을 단련할 수 있죠. 그림에서 어디를 어떻게 봐야 하는지 사물을 디테일하게 보는 눈을 단련해 보세요. 맥킨지 앤드 컴퍼니나 애플의 사내 연수에서도 사용하는 방법입니다.

프리랜서로 일할 때 장단점

프리랜서 디자이너의 장점

✅ 출퇴근 시간을 아낄 수 있다

프리랜서의 최대 장점은 역시 출퇴근하지 않는다는 점입니다. 때에 따라서는 '일어나자마자 바로 일'하는 방식도 가능합니다.

✅ 자유롭게 일할 수 있다

시간을 직접 관리하면서 작업할 수 있다는 것도 프리랜서의 매력입니다. 갑작스러운 미팅이나 전화 응대 등도 회사원에 비해 적은 편입니다.

✅ 일을 고를 수 있다

회사원은 자신에게 할당된 업무를 수동적으로 해야 할 때가 많지만 프리랜서는 다릅니다. 원하는 일이 들어오면 망설이지 않고 적극 받을 수 있습니다.

프리랜서 디자이너의 단점

✅ 생활에 리듬이 없다

유치원이나 어린이집에 아이를 데려다 주는 일은 회사원과 같이 규칙적이지만, 나머지 시간에는 개인의 볼일과 업무가 뒤섞이기도 합니다. 업무에 지장을 주지 않으려면 자신만의 루틴을 만들고 집중 근무 시간을 정해 두는 것도 좋은 방법입니다.

다른 사람의 의견을 들을 기회가 적다

묵묵히 혼자 일하다 보니 누군가 곁에 없어서 긴장감이 떨어질 수 있습니다. 또한 의견을 듣고 싶거나 논의하고 싶을 때 상대가 없다는 점도 불편할 수 있습니다. 이럴 때는 SNS에서 프리랜서 디자이너들끼리 커뮤니티를 형성하거나 공유 사무실 등을 활용하는 것도 좋은 방법입니다.

일이 몰려 쉬지 못할 때가 잦다

여러 가지 일을 하다 보면 개인 시간을 쪼개 작업할 수밖에 없으므로 잠자는 시간이 부족하곤 합니다. 협력 파트너와 협의하거나 일을 의뢰할 외주 거래처를 찾아보는 방법도 있습니다.

클라이언트의 피드백에도
의연한 디자이너 되기

"디자이너의 진정한 타깃은 클라이언트가 아니라
클라이언트의 클라이언트다."

— 티보르 칼먼(Tibor Kalman)

디자인 과정에서 '피드백'은 빼놓을 수 없습니다.
때로는 성가시고 상처도 많이 받지만 잘 대처하면
오히려 더 좋은 결과물을 만들기도 합니다.
'수정 작업을 할 때 주의할 점', '피드백을 잘 반영하는 요령',
'이미지를 말로 표현하기' 등 바로 실천할 수 있는
방법을 살펴보겠습니다.

감정적인 피드백에 대처하는
3가지 방법

디자인 작업을 대충하지도 않았고 정말로 열심히 만들었는데 때때로 지적받으면 정말 괴롭습니다. 더군다나 상대가 클라이언트라면 해결 방법을 찾아내기가 녹록치 않습니다.

이럴 때는 동요하지 말고 피드백 의견이 객관적으로 납득할 만한지, 감정을 갖고 지적하는 건 아닌지 구분할 필요가 있습니다. 만약 감정적으로 지적하는 것이라면 그건 상대방의 개인적인 느낌일 뿐이라고 생각하는 게 좋습니다. 반대로 상대가 상사이든 클라이언트이든 같은 목표를 향해 가는 것이라면 올바르게 의사소통하는 게 바람직하죠. 하지만 안타깝게도 감정을 담아 지적하는 사람도 있습니다. 이럴 때 대처하는 방법 3가지를 소개합니다.

방법 1 • 디자인과 자신을 분리해서 생각한다

누군가가 자신이 만든 디자인에 좋지 않은 피드백을 하면 마치 자기 자신이 인정받지 못한 듯한 기분이 듭니다. 그러나 지적받은 것은 자신이 만든 '사물'입니다. 그러므로 필요 이상으로 움츠리지 말고 자신이 만든 디자인과 마주하며 좋지 않은 점은 무엇인지, 좋아지려면 어떻게 해야 하는지 등 해결 방법을 찾아보세요.

방법 2 • 이유를 자세하게 묻는다

'구체적으로 어디가 어떻게 잘못되었나요?', '지적하신 이유는 무엇인가요?', '수정 방향이나 키워드는 무엇인가요?' 등 가능한 범위에서 그렇게 피드백한 이유와 수정할 때 참고할 내용을 자세히 들어 보세요. 결과를 좋게 하려면 작은 힌트라도 중요합니다. 그리고 이런 자세가 클라이언트와 신뢰 관계를 쌓는 계기가 됩니다.

방법 3 • 심리적으로 상대방과 거리를 둔다

그런데도 여전히 감정을 강하게 내세우면서 지적하거나 불만을 늘어놓는 클라이언트라면 디자이너에게 정신적인 상처나 물리적인 피해를 줄 가능성이 큽니다. 이럴 때는 직접 만나 대화하는 것보다는 이메일이나 문자 등 서면으로 소통하며 클라이언트와 적절하게 거리를 두는 것이 좋습니다.

필요하지 않은 수정을
요구할 때

디자인을 고려할 때 수정하고 싶지 않거나 촌스러워질 것 같은데 클라이언트가 요청했다면 여러분은 어떻게 하나요? 일단 수정하고 보는 편인가요? 아니면 클라이언트에게 이런저런 이유로 수정하기 어렵다고 솔직하게 말하나요?

클라이언트의 뜻을 무시하고 자신의 생각대로 디자인을 밀어붙이는 것은 그저 독단에 불과합니다. 디자인을 통해 더 좋은 결과를 가져오도록 하고 싶다면 큰 영향이 없는 수준의 '디자인이 촌스러워질 수 있는 사소한 수정 요청'은 허용할 수 있는 범위에서 받아들여도 좋습니다. 예를 들어 '문자를 좀 더 크게 했으면', '색을 조금 조절했으면', '요소를 늘렸으면', '이 영어는 의미가 없으므로 삭제했으면' 등의 소소한 수정 말입니다.

프로 디자이너라면 나름대로 기준을 세우고 일해야 합니다. 그러나 클라이언트와 좋은 관계를 만드는 것도 중요한 업무입니다. 다짜고짜 "못 합니다! 안 됩니다."라고 대답하지 않도록 주의하세요.

수정하면 처음 설계한 디자인이 손상된다면?

단, 디자인으로 달성하고자 하는 목표 자체가 달라지는 수준으로 수정을 요청한다면 가능한 한 서로 의논하여 결정해야 합니다. 예를 들어 '다른 글꼴로 변경하기', '여백이 아까우니 일러스트나 다른 것으로 메우기', '뭔가 허전하니 꾸미기 추가하기', '눈에 잘 띄지 않으니 화려하게' 등과 같은 요청입니다. 이럴 때는 수정하려는 의도를 확인한 다음, 다른 수정 방법을 제안하는 등 적절한 대안을 제시해 보세요.

수정을 어디까지 허용할 것인가?

클라이언트가 그렇게까지 깊이 생각하지 않았던 수정이라면 모든 요청을 무조건 적용하기보다는 "검토해 보고 최선의 형태로 수정하겠습니다."라고 대답해 보세요. '디자이너가 볼 때 내가 요청한 수정은 적절하지 않구나.'라며 상대가 이해할 때도 있습니다.

아무리 수정해도
끝나지 않는 이유

수정을 몇 번씩 거듭했는데도 좀처럼 OK가 나지 않으면 '난 왜 이렇게 실력이 부족하지?', '디자인을 좀 더 잘할 수 있으면 좋겠어.'라고 생각할 수 있습니다. 그러나 마음을 내려놓으세요. 디자인을 몇 번씩 수정하는 원인이 클라이언트 쪽에 있을 때가 흔합니다. 아무리 수정해도 끝나지 않는 대표적인 3가지 예시와 해결법을 소개합니다.

예시 1 • 소소한 부분만 수정 요청한다

디자이너가 원인이라면?

클라이언트가 수정 요청하는 세부 사항에 신경을 쓰면서도 자신의 의견은 지키세요.

클라이언트가 원인이라면?

핵심은 보지 않고 계속 수정 요청하는 게 자신의 업무라고 생각하는 클라이언트 유형일 수도 있습니다. 어느 부분을 특히 살펴봐 달라고 구체적으로 지정해서 요청해 보세요.

예시 2 • 디자인 시안을 계속 돌려보낸다

디자이너가 원인이라면?

방향성이 서로 맞지 않을 수도 있습니다. 클라이언트의 의견을 자세하게 듣고 프로젝트의 목표를 구체화하세요.

클라이언트가 원인이라면?

클라이언트가 상사를 설득하지 못했을지도 모릅니다. 개념이나 의도를 정리한 적절한 자료를 준비해 보세요.

예시 3 • '왠지 감이 안 온다'며 추상적으로 피드백한다

디자이너가 원인이라면?

한눈에 들어오는 아이디어가 디자인에 포함되어 있는지 다시 한번 확인하세요.

클라이언트가 원인이라면?

프로젝트의 목표가 명확하지 않을 수도 있습니다. 목표 설계와 의사소통을 철저히 하세요.

의미 있는 피드백을 받는
3가지 요령

클라이언트로부터 정보를 이끌어 내려면 질문하는 기술이 필요합니다. 디자이너에게 필요한 질문 능력이란 무엇일까요? 디자인 제작에서 빼놓을 수 없는, 정보를 이끌어 내는 의견 청취 요령 3가지를 소개합니다.

요령 1 · 구체적으로 질문한다

질문이 모호하면 구체적으로 답하기 어렵습니다. "어떤 방향으로 만들면 좋을까요?"라고 클라이언트에게 묻는다면 고객은 전문가가 아니므로 대답하기가 어렵습니다. 그러나 "이번에는 ○○인 대상에 호소하기 쉬운 □□와 같은 취향으로 디자인하면 좋을 듯합니다만, 어떠세요?"처럼 구체적으로 질문한다면 "그거 좋은 생각이네요! 그

방향으로 부탁합니다."라든가 "그보다는 ××와 같은 취향은 어떨까요?"라는 식으로 정보를 이끌어 내기가 쉬워집니다.

요령 2 · 질문을 그룹화한다

정리되지 않은 질문을 받으면 클라이언트는 어떻게 답해야 할지 당황스러워 합니다. 클라이언트에게 보낸 이메일을 확인해 보세요. 만약 이메일 회신이 오지 않았다면 질문을 이해하기 어렵게 구성했는지는 확인하세요. 질문을 속성에 따라 분류하고, 제목이나 번호를 붙이거나 줄을 바꾸는 등 알기 쉽도록 구성하면 질문 내용을 명확하게 전달할 수 있습니다.

요령 3 · 답변에서 본심을 파악한다

답변을 받았을 때 왜곡하지 않고 올바르게 읽을 수 있나요? 디자인한 자신에게 유리하도록 해석하지 말고 클라이언트의 본뜻을 제대로 이해할 수 있도록 답변을 천천히 검토하고, 그 뒤에 숨어 있는 심리나 진실이 무엇인지 찾아보세요.

49

일러스트레이터와 함께
작업하는 방법

디자인 제작 과정에서 일러스트나 사진 등의 요소가 필요한데, 대부
분 직접 만들기보다 전문가의 도움을 받습니다. 이처럼 디자이너에
게 '외부 전문가와 관계'를 갖는 활동은 일하는 재미를 느낄 수 있는
중요한 작업 과정입니다. 작가, 일러스트레이터 등 크리에이터와 의
사소통하는 과정은 디자이너의 시야를 넓히고 다양하게 경험할 수
있는 소중한 기회가 됩니다. 이들은 보편적인 디자인 작업과 다른
방향을 자주 시도하고 또한 하는 일도 다르기 때문입니다.

그럼 실제로 일러스트레이터와 함께 일할 때 진행되는 과정을 살펴
보겠습니다.

어떻게 찾을까?

가장 중요한 것은 '누구에게 부탁할 것인가?'입니다. 크몽, 외주나라, 숨고, 노트폴리오 등을 이용하여 프리랜서 일러스트레이터를 찾거나 웹 사이트에서 필요한 정보를 검색해 보는 것을 추천합니다. 또한 'K-일러스트레이션 페어', '서울 일러스트레이션 페어' 등의 이벤트에 참가해 작가를 직접 만나 보는 것도 좋습니다.

의뢰할 때 기준은?

모든 일에서 중요한 것은 사람 사이의 관계입니다. 작가가 상대방을 대응하는 자세나 작업 속도, 원하는 작풍 등을 종합해서 판단하세요.

일을 부탁하는 방법은?

작업물의 사양은 정확하게 전달하되, 나머지는 어느 정도 작가 재량에 맡기는 게 좋습니다. 이렇게 하면 작가의 잠재력을 발휘할 수 있도록 가능성을 열어 주는 거니까요. 작업에 착수하기 전에 어느 지점까지 누가 이끌 것인지, 피드백 방식은 어떻게 하는 게 좋은지 등을 대화로 정해 두면 좋아요.

사진작가와 함께
작업하는 방법

일러스트레이터와 협업할 때와 마찬가지로 사진 촬영도 외부에 의뢰할 수 있습니다. 사진작가 역시 이미지 편집 전문가입니다. 그러므로 이번 기회에 이미지 데이터를 편집하고 다루는 방법을 배울 기회라고 생각해 보세요.

사진 촬영을 의뢰할 때 역시 사람과 사람 사이의 의사소통이 중요합니다. 처음부터 원하는 방향과 핵심을 명확히 전달하면 진행 과정이 부드러워질 거예요. 좋은 관계를 맺어 오랫동안 함께할 수 있도록 적극적으로 의사소통해 보세요.

누구에게 부탁할까?

디자이너와 마찬가지로 사진작가도 잘하는 분야와 못하는 분야가 있습니다. 인물 촬영에 능숙해 모델의 표정을 잘 이끌어 내는 사람이 있고, 상품 촬영에서 이미지 컷이나 세계관을 만드는 데 능숙한 사람 또는 질감을 잘 표현하는 사람도 있습니다. 프로젝트에 따라 최적인 작가를 찾아 의뢰하세요.

촬영 준비는 미리 철저하게

디자인 시안을 비롯해 촬영 견본과 방법, 필요한 소품, 변형 유무 등을 기록한 촬영 지시서, 일정을 한눈에 알아볼 수 있는 진행표, 예상 결과물 등을 시각화해 준비하세요.

촬영 당일 조심할 부분

촬영한 결과물을 확인할 때 디자이너나 클라이언트는 집중한 나머지 아무 말 없이 사진만 바라볼 때가 많습니다. 판단하는 데 시간이 오래 걸릴 것 같으면 작가에게 미리 양해를 구해 오해하지 않도록 하세요.

디자이너가 공감하는 직업병 10가지

모든 직업이 그렇듯 디자이너에게도 알게 모르게 직업병이 있습니다. 여러분은 다음 항목 중 몇 개나 공감하나요? 반드시 고치라는 것은 아닙니다. 올바르게 이해하고 디자이너로서 발전할 계기로 삼아 보세요.

♥ 공감 01 · 관심이 가는 글꼴은 반드시 알아야 직성이 풀려요

거리에서 우연히 발견한 글꼴이 무엇인지 궁금해합니다. 증상이 악화하면 신경이 쓰여 잠도 자지 못할 때도 있습니다. 이미지 검색 등을 이용하여 글꼴을 당장 확인하는 게 정신 건강에 좋습니다.

♥ 공감 02 · 정렬되지 않은 것을 보면 정렬하고 싶어 어쩔 줄을 모르겠어요

뭐든 어긋난 것을 보면 신경이 쓰이는 증상입니다. 증상이 심해지면 책장에 꽂은 책 높이나 옷장의 옷 색깔 배열도 신경 쓰기 시작합니다. 자기 방식대로 정렬해야 다음 일을 할 수 있을 정도로 심각해지지 않도록 조금 너그러운 마음을 가지세요.

♥ 공감 03 · 뜻이 다른 이니셜도 관련 용어로 보여요

인공지능을 뜻하는 AI가 Adobe Illustrator의 머리글자로 보이는 증상입니다. 게임기 플레이스테이션을 뜻하는 PS가 포토샵으로, 전기 배선 전용실을 뜻하는 EPS가 파일 확장자로 보이기도 합니다.

♥ 공감 04 · 후가공이 독특한 전단 등을 보면 바로 만져 보고 확인해요

종이의 질이나 UV 가공, 특수 처리한 재단 등 눈에 띄는 디자인을 발견하면 때와 장소를 가리지 않고 무의식적으로 만져 보고 확인합니다. 곧장 스마트폰으로 촬영하기도 합니다.

❤ 공감 05 · 편하게 읽으려고 구입한 잡지도 작업용 참고 자료로 보여요

읽고 싶은 책이나 잡지여서 구입했는데 어느새 내용보다는 레이아웃이나 사용한 글꼴과 색상, 페이지 구성에만 주목하는 증상입니다. 내용을 읽는 것보다 더 많은 시간을 들이곤 합니다.

❤ 공감 06 · 책을 읽으면서 오탈자를 필요 이상으로 걱정해요

디자이너에게 오탈자는 남의 일이 아닙니다. '괜찮을까?', '아무도 모르는 건가?', '알리는 편이 좋을까?', '아니, 그냥 두는 편이 나으려나?' 답답함이 가시지 않습니다.

❤ 공감 07 · 포장지 구조에 관심이 가요

가전제품 등의 포장지는 하나로 연결된 골판지로 복잡하게 접어서 상자 형태로 만듭니다. 강도도 유지하면서 상품을 입체적으로 보호합니다. 아름답습니다, 아니 예술입니다. 저만 그런가요?

❤ 공감 08 · 하판 후 걸려오는 전화에 반사적으로 도망가려 해요

작업이 모두 끝났다고 생각했는데 프로젝트 담당자로부터 전화가 온다면 아마도 좋은 소식은 아닐 겁니다. 전화를 받는 손과 입은 침착하려고 노력하지만 마음과 몸은 무의식적으로 도망가려는 자세를 취할 때가 있습니다. 참고로 하판이란 편집과 교정이 끝나 인쇄하려고 다음 과정으로 옮기는 것을 말합니다.

❤ 공감 09 · '모든 일에는 의도가 있을 것!'이라며 너무 깊게 생각해요

모든 요소에 의미를 부여하는 것이 디자이너의 일입니다. 그러다 보니 교정지에 적힌 알 수 없는 클라이언트의 메모나 낙서조차도 '중요한 내용일지도 몰라!'라며 오해하곤 합니다.

❤ 공감 10 · 허리·어깨 통증과 관련 질환을 조심하세요

오랫동안 의자에 앉아서 일하는 것이 기본인 디자이너에게는 허리나 어깨 통증, 항문 질환이 많다고 합니다. 심해지면 제법 성가십니다. 가끔 자리에서 일어나 몸을 풀어 주어 예방합시다.

저는 꿈이 디자이너예요

"독특한 사람이 되려고 하지 마세요.
오히려 좋은 사람이 되도록 하세요."

— 폴 랜드(Paul Rand)

디자이너가 되고 싶어 디자인을 공부하고 있나요? 아니면
흥미는 있지만 아직 첫걸음을 내딛지 못했나요?
'디자이너가 되는 방법'부터 미리 준비하면
좋은 부분까지, 아직 디자이너가 아닌
'지금'이기에 더 의미 있는 내용을 소개합니다.

51

디자이너가 되는 과정 살펴보기

고등학생이나 대학생, 이미 사회생활을 하는 직장인까지 정말 다양한 사람들이 디자이너라는 직업에 관심을 갖고 있습니다. 그래서 저를 만나면 "먼저 무엇을 해야 하나요?" 하며 고민을 털어 놓습니다. 여기 가장 보편적인 방법을 소개합니다. 자신의 상황에 따라 어떤 일을 먼저 해야 하는지 살펴보세요.

디자이너가 되는 길은 딱히 정해져 있지 않습니다! 비록 처음에는 완수하지 못했더라도 포기하지 않고 자신만의 작업을 해 나가다 보면 빛을 볼 날이 있을 거예요.

고등학생, 대학생

고등학생이라면 보통 미대를 목표로 합니다. 대부분 실기 시험을 치러야 해서 학원 등을 이용하죠. 미대를 졸업했더라도 대기업에 100% 취업할 수 있다고 보장할 수는 없지만 구직 활동에서 강력한 무기가 됩니다.

무엇보다도 디자이너가 되는 데 필요한 기술이나 지식을 배울 수 있다는 게 큰 장점이며 진로 상담이나 구직 지원, 채용 정보를 접할 기회도 많습니다. 미대로 진학할 상황이 안 된다면 2, 3년제 전문 대학도 고려할 수 있습니다.

이직을 목표로 하는 직장인

직장 생활을 하면서 미대나 전문 대학을 다니기는 어려우므로 대부분 학원을 이용하거나 독학을 합니다. 본업에 충실하면서 디자인을 공부하고 구직 활동에 필요한 포트폴리오를 차근차근 만들어 보세요.

프리랜서 디자이너를 목표로 하는 직장인

가장 힘든 경우입니다. 한편으로는 공부하면서, 또 한편으로는 일을 안정적으로 받을 수 있는 상황을 얼마나 잘 갖출 것인가가 핵심입니다. 그러려면 어느 정도 저축이 필요합니다. 일이 없을 때도 있고 계약이 갑자기 파기되기도 하니까요. 1~2년 생활할 수 있는 자금을 준비해 두세요.

직장 생활을 하면서 디자인을 부업으로 시작하는 방법도 있습니다. 크라우드소싱 등으로 실적을 쌓아 갈 수도 있습니다. 어쨌든 결과물

을 많이 내는 것이 익숙해지는 지름길입니다.

SNS를 운영하는 것도 효과적입니다. 독립했을 때 영업 수단으로 활용할 수 있으니 디자인 작업물을 올리면서 제2의 포트폴리오로 만드세요.

디자이너가 되는 과정

디자이너가 되는 일반 과정을 소개합니다. 물론 인생은 예측할 수 없기 때문에 이 과정만이 정답은 아닙니다.

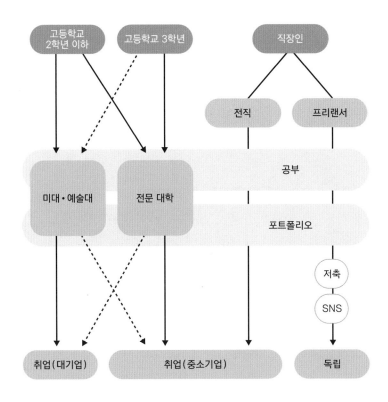

미대를 졸업하지 않고
디자이너가 되는 방법

미대, 예술대, 전문 대학에 다니지 않아도 디자인을 배우는 방법은 있습니다. 데생 실력이나 미술계 학력이 없어도 현장에서 디자이너로 활약하는 사람은 많습니다. 그러나 "디자이너는 쉽게 될 수 있다!", "센스가 없어도 누구나 디자이너가 될 수 있다!"라고 말하려는 것은 아닙니다. 오히려 실제 여정은 험난할 수 있죠.

가능하다면 미술계 학교에 다니는 것을 적극 추천하지만 여러 가지 환경 제약으로 다닐 수 없다면 다음 방법을 살펴보세요. 실제 미술계 학교를 나오지 않은 디자이너에게 들은 이야기를 바탕으로 '디자인 공부하는 방법'을 정리해 보았습니다.

학원

모든 과정을 온라인으로 제공하는 교육 과정도 많으며 실제로 출석해 교실에서 배우는 학원도 있습니다. 학원을 고를 때에는 '과제나 수업을 통해 포트폴리오를 만들 수 있는가?', '수료한 뒤 일이나 구인 관련 정보를 얻을 수 있는가?' 등을 기준으로 하면 좋습니다.

내일배움카드

고용노동부에서 지원하는 내일배움카드를 이용해 보는 것도 좋습니다. 인터넷으로도 발급할 수 있고 수강료를 최대 100% 또는 40%까지 할인받을 수 있습니다. 단, 4대 보험 가운데 고용 보험에 가입되어 있어야 해요.

- **공식 홈페이지:** www.hrd.go.kr
- **사업 안내:** 고용노동부 홈페이지(www.moel.go.kr) → [정책자료] → [분야별정책] → [직업능력개발] → [국민내일배움카드]
- **교육 기관:** 휴넷, 패스트캠퍼스, SBS아카데미 등

직업훈련포털 HRD-Net(www.hrd.go.kr)

평생학습기관

온라인으로 평생학습기관을 활용하는 방법도 좋습니다.

- **늘배움 국가평생학습포털:** www.lifelongedu.go.kr
- **평생학습계좌제:** www.all.go.kr
- **서울시 평생학습포털:** sll.seoul.go.kr

독학

포토샵이나 일러스트레이터 등 디자인할 때 사용하는 프로그램 기능은 대부분 서적이나 인터넷에서 배울 수 있습니다. 최근에는 온라인 강의 플랫폼도 잘 갖추어졌습니다. 디자인 관련 커뮤니티에 참여하는 것도 좋습니다.

디자인 관련 유튜브 채널

마디아(www.youtube.com/c/MadiaDesigner)

존코바(www.youtube.com/c/JohnKOBADesign)

롤스토리디자인연구소(www.youtube.com/c/rollstory)

온라인 강의 플랫폼

콜로소(coloso.co.kr)

53

디자인을 독학할 때
장점과 단점

디자인을 혼자서 공부할 때 배울 수 있는 부분과 배우기 어려운 부분이 있습니다.

독학으로 배울 수 있는 부분

소프트웨어를 다루는 방법이나 디자인 테크닉은 혼자서도 배울 수 있습니다. 서적이나 온라인 강좌, 세미나, SNS 등을 이용해 지식을 보완하고 실제로 해보면서 몸에 익힙니다.

독학으로는 배우기 어려운 부분

사회생활을 하다 보면 자신을 객관적으로 볼 수 있지만 독학하면 비교할 대상도, 기회도 적습니다. 그러므로 자신의 현재 실력이나 수준, 부족한 부분, 잘하는 부분을 올바르게 판단하기 어려울 수도 있습니다.

독학의 장점

한마디로 '학습의 자유도가 높다.'라고 할 수 있습니다. 원하는 시간과 장소, 자신에게 맞는 방법이나 속도로 배울 수 있다는 것도 큰 장점입니다. 일정한 커리큘럼을 따르지 않아도 되므로 자신에게 필요한 것만 골라서 학습할 수 있습니다.

또한 피드백 서비스나 개인 지도를 활용하더라도 학원이나 학교보다 비용이 적게 든다는 것도 매력입니다. 독학하려면 능동적인 자세가 중요하므로 정보를 직접 구하는 습관을 들일 수 있습니다. 실제로 독학으로 데뷔한 디자이너 중에는 정보 감각이 좋은 사람이 많습니다.

독학의 단점

어쨌든 불안은 떨칠 수 없습니다. 피드백받을 기회가 적으므로 필요한 지식이나 기술을 제대로 익혔는지 스스로 확신할 수 없을 때가 많습니다. 또한 강제력이 없으므로 학습 동기를 유지하기도 쉽지 않습니다.

54

프리랜서로 살아남기 위해
갖춰야 할 3가지

디자인을 공부하는 방법 역시 다양해진 요즈음, 경험이 없어도 디자이너를 목표로 하거나 취업하지 않고 프리랜서로 시작하는 사람이 늘어나고 있습니다. 프리랜서로 수익을 낼 수 있는 디자이너가 되려면 일을 수주할 판로를 미리 확보해 두거나, 일로 이어질 수 있도록 실적과 포트폴리오를 쌓아야 합니다. 또한 높은 단가를 받을 수 있도록 디자인을 차별화하는 방법 등이 필요합니다. 다음 3가지 관점에서 '나'를 어떻게 차별화해야 하는지 살펴보겠습니다.

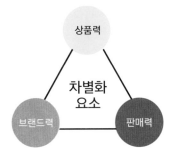

요소 1 • 디자이너로서의 매력

먼저 사람 자체의 매력이 있어야 합니다. 디자인 마케팅과 관련한 지식을 쌓고 이를 반영한 디자인 감각을 갖춰야 합니다. 유연하고 빠른 대응 능력, 실수가 적고 정밀도가 높은 디자인 품질, 업무 프로세스를 원활하게 진행하는 실력 또한 디자이너로서 매력이 될 수 있습니다.

요소 2 • 디자인 포트폴리오의 설득력

디자인 작업물에서 '함께 일하고 싶다'는 설득력이 있어야 합니다. 클라이언트가 이 사람에게 디자인을 맡겨도 문제가 없겠다는 확증을 할 수 있도록 데이터뿐만 아니라 평판, 리뷰 등도 신경 쓰고 포트폴리오를 잘 준비해야 합니다. 자신만의 강점이나 무기를 명확히 하여 자신의 브랜드를 확립하세요.

요소 3 • 꾸준히 알리는 영업 능력

프리랜서 디자이너의 영업력이라고도 할 수 있습니다. 지인에게 소개받거나 트위터, 인스타그램, 유튜브 등의 SNS를 활용하여 '나'라는 상품을 꾸준히 알리는 것이 판매력을 기르는 지름길입니다.

55

학생 때는 어떤 활동을
해두면 좋을까요?

학교에서 배운 색채나 배색, 광고 제작 관련 지식이나 기술은 지금
도 무척 요긴하게 사용하지만, 회사 생활에서는 수업에서 배우지 못
한 기법이 필요할 때가 많습니다. 학생 때를 돌이켜 보며 수업 이외
에 잘했다고 생각한 활동과 좀 더 했으면 좋았을 활동을 정리했습
니다.

활동 1 • 디자인 수집 & 분석하기

잡지나 SNS 광고, 주변에서 볼 수 있는 홍보물 등 다양한 디자인 제
작물을 모아 분석해 보세요. 글로 적어도 좋고 사진으로 남겨도 좋
습니다. 디자이너의 시선으로 여러 디자인 제품을 분석해 보면 안목
을 기를 수 있고, 나중에 레퍼런스로 활용하기도 좋습니다. SNS에
글을 일정한 주기로 올리다 보면 자신만의 디자인 관점이 생기고

누군가의 눈에 띄어 새로운 일을 얻을 수도 있습니다. 디자인을 분석하는 힘도 기를 수 있죠.

활동 2 • 개인 작품 만들기

자신의 명함이나 웹 사이트, 독창적인 소품 등 일상용 제품을 디자인해 보세요. 눈으로만 보는 것과 직접 해보는 건 차이가 어마어마하게 납니다. 여러 경험을 쌓다 보면 '디자인하는 즐거움'을 느낄 수 있고, 머릿속 구상과 실제를 비교해 보면서 어떤 부분이 달라지는지도 알 수 있습니다.

활동 3 • 인턴이나 실무 아르바이트 경험하기

'실무에서 일하는 선배의 멋진 모습'을 곁에서 직접 보면 '나도 빨리 저렇게 열심히 일하고 싶다!'라는 동기가 생깁니다. 다양한 부서 사람들이 실제로 어떻게 협업하는지, 일이 어떤 과정으로 진행되는지도 알 수 있죠.

활동 4 • 여행하면서 다양한 문화 경험하기

다른 나라 문화를 눈으로 보고 몸으로 느껴 보세요. 새로운 발상을 할 수 있고 여러분 고유의 생각과 다른 문화가 합쳐져 새로운 가능성을 찾을 수도 있어요. 스웨덴에서 한 달간 지낸 적 있는데 그때 여행한 경험이 지금도 디자인 작업할 때 큰 도움이 됩니다. 직접 가보지 않았다면 얻지 못했을 체험을 통해 시야를 한 단계 넓혀 보세요.

56

면접에서 특별히 조심할
부분이 있나요?

유창한 답변보다 '지원자의 생각'에 더 관심을 가져요

신입 사원 채용 면접에서 질문에 막힘없이 대답하는 것에만 집중하는 지원자가 많은데, 저는 술술 답변하는 '준비된 대답'보다 유창하지는 않을지라도 자신의 생각을 제대로 표현하는 '생생한 대답'이 더 마음에 와닿고 관심이 가는 것 같습니다. 일반적으로 알려진 면접 포인트 이외에 면접관이 중요하게 생각하는 평가 기준을 소개합니다.

평가 기준 1 • 디자인에 대한 애정과 향상심

면접에서는 지원자가 '디자인 이외에 다른 창작 활동도 하는가?', '디자인 능력 향상에 욕심이 있는가?', '학습에 의욕이 있고 적극적

인가?'를 봅니다. 디자인과 마주하고자 노력하는 사람이라면 대체로 디자인을 좋아하고 즐기기 때문입니다. '디자인을 한다.'라는 것이 자신에게 어떤 의미인지 질문하고 나름대로 답을 찾아보세요.

평가 기준 2 · 작품에 대한 열의

자신의 작품에 열의가 없다면 예상치 못한 질문에 대답하지 못할 수 있습니다. 서툴고 정리되지 않은 답변이라도 괜찮습니다. '얼마만큼 깊이 고민했는지', '작품에 얼마나 진심으로 임했는지'는 지원자가 작품을 설명할 때 사용하는 말과 뉘앙스, 표정 등에서 느낄 수 있으니까요.

평가 기준 3 · 자신만의 생각과 주관

긴장한 나머지 면접에서 앞뒤가 맞지 않게 설명해서 일관되어 보이지 않을 때도 있습니다. 디자인 작업도 사람이 하는 일이기에 의사소통이 아주 중요합니다. 필요 이상으로 다른 사람에게만 맞추다 보면 애초에 세운 디자인 목표를 달성하기 어려워지며, 무엇보다도 앞으로 자신이 성장하는 데에도 바람직하지 않은 영향을 끼칠 수도 있습니다. 그러므로 나만의 생각과 신념을 꾸준히 지켜 나가는 것이 중요합니다.

디자인 공부가
잘못된 방향으로 가지 않으려면?

디자인 능력을 구성하는 4가지 요소를 점검해 보세요

디자인을 독학하다 보면 어렵고 막막한 기분에 사로잡힐 때가 있습니다. 당연한 이야기처럼 들리겠지만, 실력을 꾸준히 쌓다 보면 언젠가 열매를 맺을 때가 옵니다. 그러니 포기하지만 않으면 됩니다.

그런데 때로는 방향을 잘못 잡을 수도 있는데, 이렇게 하면 아무리 노력해도 열매를 맺는 시기가 늦어지거나 아예 맺지 못하는 최악의 상황을 맞이할 수도 있습니다. 디자인을 혼자 공부한다면 지적해 줄 사람이 없으므로 아무래도 실수나 잘못을 눈치채기 어렵습니다. 잘못된 방향으로 나아가지 않게 하려면 반드시 적절한 피드백을 받아야 합니다. 피드백을 어떤 방식으로 받아야 디자인 실력이 향상되는

지 구체적으로 살펴보겠습니다.

핵심은 디자인 능력을 구성하는 기술, 지식, 사고, 의사소통의 4가지 요소를 작업 단계마다 염두에 두고 맞는 방향으로 가고 있는지 확인해야 합니다. 미술계 학교나 학원에서는 이 4가지 요소와 관련한 이론을 배운 후, 과제를 이용하여 결과를 도출해 보고, 선생님한테 적절한 피드백을 받으므로 성장 순환이 균형 있게 돌아갑니다. 하지만 독학은 그렇지 못합니다. 독학을 한다면 피드백 기회가 절대적으로 부족하므로 멘토를 찾는 것이 디자이너로 성장하는 열쇠가 될 수 있습니다.

또한 작업 단계마다 기술, 지식, 사고, 의사소통 부분에서 적절하게 행동하고 공부했는지 스스로 점검해야 합니다. 만약 피드백해 줄 사람이 필요하다면 실무 작업을 하는 디자이너를 소개받아 조언을 구하세요. 숨고(soomgo.com)나 크몽(kmong.com) 등에서 제공하는 개인 지도 서비스나 크리에이티브 관련 커뮤니티를 이용하는 것도 좋습니다.

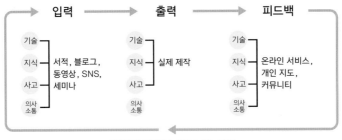

독학으로 디자인 능력을 높이는 방법

부엉으로 하던 디자인을
본업으로 바꾸고 싶어요!

디자인을 부업으로 하는 사람이 점점 늘어나고 있습니다. 본업은 따로 있고 디자인만으로 매월 일정한 소득을 얻는 사람도 적지 않습니다. 시간이나 체력을 감당할 정도라면 부업으로 계속할 것을 추천합니다. 만약 본업에서 큰 의미를 찾지 못해 앞으로 디자인을 본업으로 삼아 프리랜서가 되고 싶다면 먼저 다음 3가지를 준비해야 합니다.

준비 1 • 불필요한 고정비 지출을 줄이세요

본업으로 생계를 꾸려 가려면 1년 수입이 얼마나 되어야 하는지 생각해 보세요. 매월 고정비가 얼마나 필요한지, 그동안 어디에 얼마를 사용해 왔는지 내역을 쭉 적어 보세요. 아무리 많이 벌더라도 월

별 지출이 많다면 밑 빠진 독에 물 붓기입니다. 통신비나 각종 보험비 등이 적절한 수준인지 검토하고 실적을 쌓아둔 신용카드의 포인트를 활용하거나 사업자로 등록해서 세금을 경감하는 등 고정비를 줄이는 방법을 찾아보세요.

준비 2 • 수주 경로를 다양하게 확보하세요

지금 하는 일 이외에 예상 수주나 고객을 얼마나 확보할 수 있는지 점검해 보세요. 클라이언트는 가능한 한 여러 곳에서 확보하는 것이 좋습니다. SNS 등을 활용하여 '영업 활동을 하지 않아도 의뢰받을 수 있는 상태'를 만들어 둘 수 있다면 가장 좋습니다.

준비 3 • 유연하고 열린 마음을 가지세요

프리랜서로 살아가기로 마음 먹었다면 꼭 디자인이 아니더라도 '재밌다.', '돈이 될 것 같다.'라고 생각하는 일이라면 무엇이든 도전한다는 마음가짐을 갖는 게 중요합니다. 이렇게 유연하게 대응하는 자세를 갖추어야 디자이너로 살아남을 확률이 높아집니다.

디자인 실력을 단기간에 높이는
'디자인 모사' 훈련

스포츠든 게임이든 잘하고 싶다면 먼저 잘하는 사람을 따라 하는 것이 가장 효과적입니다. 디자인도 마찬가지입니다. 무언가에 익숙해지려면 '잘된 것을 보고 따라 해보는' 방법이 좋습니다. 물론 무작정 남의 디자인을 베끼기만 해서는 재미도 없으며, 포인트를 정확히 이해하지 못하면 실력 향상에도 별로 도움되지 않습니다. '좋은 디자인을 따라 해보는 훈련'에서 중요한 포인트 3가지를 알려 드리겠습니다.

포인트 1 • 디자인 요소에서 좋은 점 찾기(Research)

카피할 디자인에서 색, 글꼴, 꾸미기, 여백, 사진, 일러스트 등의 요소를 어떻게 사용했는지, 왜 그렇게 사용했는지를 머릿속에 떠올리

며 분석해 보세요. 요소의 크기를 실제로 측정해 보는 것도 디자인 감각을 기르는 데 도움이 됩니다.

포인트 2 • 나란히 두고 모사하기(Trace)

복사하듯이 겹쳐 놓고 그대로 그리는 게 아니라 견본을 옆에 두고 비교하면서 처음부터 만들어 보면 요소의 관계성을 쉽게 이해할 수 있습니다. '글자 뒤에 배경 상자를 왜 넣었는지', '이 색상을 사용한 이유는 무엇인지' 등 디자이너가 선택한 이유를 추측하며 따라 만들어 보세요.

포인트 3 • 완성한 디자인 공개하기(Publish)

자신이 만든 디자인을 SNS 등에 공개해 봅시다. 발표할 곳이 있다면 '제대로 만들자!'라는 생각을 할 것이고, 피드백을 받을 수 있어서 잘했거나 부족한 부분을 파악하기도 좋습니다.

효과적으로 트레이스하는 3가지 포인트

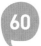

60

포트폴리오에는
어떤 것을 넣는 게 좋을까요?

디자인 제작 과정을 담거나, 가상의 프로젝트를 만들어 보세요

미술계 학교나 학원을 졸업했다면 수업 과제나 졸업 작품 등으로 자연스럽게 포트폴리오가 만들어집니다. 하지만 독학이나 학원에서 디자인을 단기간 공부했다면 스스로 포트폴리오를 만들어야 합니다. 경험과 실적도 없고 게다가 독학이라면 포트폴리오에 무엇을 어떻게 실어야 할지 막막할 수 있어요! 이럴 때 어떤 내용을 넣으면 좋을지 정리해 봤습니다. 먼저 포트폴리오는 어떤 역할을 하는지 간단히 알아보겠습니다.

포트폴리오의 역할

포트폴리오를 만드는 목적부터 알아봅시다. 포트폴리오란 디자인 이력서, 즉 디자인 능력을 확인하는 데 필요한 서류입니다. 그래픽

디자이너라면 일반적으로 20~30쪽 짜리 책자 형태로 만듭니다. 다음 사이트에서 수준 높은 포트폴리오를 감상할 수 있습니다.

어도비가 운영하는 포트폴리오 사이트

비핸스(www.behance.net)

분야별, 작가별로 정리한 국내 포트폴리오 사이트

노트폴리오(notefolio.net)

포트폴리오의 내용

독학자라 결과물이 빈약하다면 가상 또는 실재하는 상품 광고나 패키지 등을 자기 나름대로 디자인하여 포트폴리오에 담아 보세요. 단순히 완성한 디자인을 실을 수도 있지만 제작 과정을 촬영한 영상이나 사진으로 자신의 생각을 전달할 수도 있습니다. 완성한 디자인을 가상으로 적용해 실물 크기로 만든 모습(mockup)을 이미지로실어 보는 것도 좋은 방법입니다.

포트폴리오는 자신의 생각과 디자인 능력을 누군가에게 보여 주려고 만든다는 걸 잊지 마세요. '포트폴리오에 무엇을 어떤 형식으로 담아야 잘 전달할 수 있을지'를 고민하면서 여러분이 어떤 디자이너인지 보는 사람이 쉽게 이해할 수 있도록 고민해 만드세요.

포트폴리오를 만들 때
주의할 점을 알고 싶어요!

포트폴리오도 '디자인'이라는 걸 잊지 마세요

포트폴리오는 면접에서 마주한 지원자 이상으로 다양한 부분을 말해 줍니다. 포트폴리오에 어떤 작품을 실었는지도 중요하지만, 그에 못지 않게 포트폴리오에서 풍기는 느낌과 완성도 역시 면접관이 눈여겨보는 요소입니다. 여러 사람이 참여한 프로젝트에서 어떤 역할을 했는지는 포트폴리오만 봐서는 잘 나타나지 않기 때문에 실제 실력을 객관적으로 측정하기 힘듭니다. 그러나 온전히 혼자서 디자인해서 결과물로 만든 포트폴리오는 자신의 개성이 잘 드러납니다. 면접에서 합격하는 포트폴리오를 만드는 5가지 포인트를 소개합니다.

포인트 1 • 포트폴리오 자체가 아름다운가?

일을 진행하는 방법이나 작업 방식은 포트폴리오에서도 나타납니다. 그러므로 포트폴리오 자체가 아름답고 깔끔하도록 신경을 쓰세요. 작품을 정리할 때는 될 수 있는 한 새로운 파일에 정돈해 준비하고 디자인이 강조되도록 바탕에 검은색 대지를 사용하는 방식도 좋습니다. 더 스마트하게 연출하고 싶다면 PDF 파일로 만들어 태블릿이나 노트북 등으로 프레젠테이션하는 것도 좋은 방법입니다.

포인트 2 • 디자인에 대한 설명이 있는가?

아무 설명 없이 디자인 결과 이미지만 있는 포트폴리오는 불친절한 느낌을 줍니다. 언제, 무엇을 위해, 어디까지, 어떤 관점으로 프로젝트에 참여했는지 설명을 곁들여 주세요. 작품을 처음 보는 사람도 알기 쉽도록 자신의 역할, 제작 기간, 제작물로 얻은 성과, 제작 포인트 등을 미리 정리해 두는 게 좋습니다.

포인트 3 · 순서대로 잘 정돈했는가?

작품을 나열할 때에도 주의해야 합니다. 순서에 원칙이 없으면 보는 쪽도 혼란스럽고 작업한 사람의 정보 정리 능력이 낮다고 느껴집니다. 프로젝트 종류나 이력 순서대로 정리하세요.

포인트 4 · 없어도 되는 페이지가 있는가?

취미로 그린 일러스트나 사진을 넣는 것이 효과적일 수도 있지만 전체 분량에 주의해야 합니다. 맥락에 맞지 않으면 오히려 역효과가 날 수도 있고 지루하다는 느낌을 줄 수도 있습니다. 포트폴리오 전체 콘셉트와 디자인 작품의 균형을 생각하며 잘 정리해서 보는 사람의 시간을 아껴 주세요.

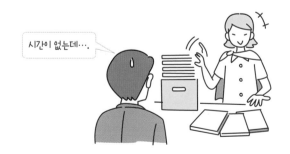

포인트 5 · 뚜렷한 방향 없이 너무 다양하지 않은가?

'무엇이든 일단 넣고 보자!'라는 생각은 바람직하지 않습니다. 면접 담당자는 포트폴리오의 모든 페이지를 자세히 보지 않기 때문입니다. 지원한 회사에서 주로 어떤 일을 하는지 조사하여 그에 맞게 포트폴리오를 구성해 보세요. 이때 가장 어울릴 만한 작품을 포트폴리오 앞부분에 두는 것이 좋습니다.

디자이너로서 수익을 창출할 수 있는 파이프라인 만들기

블로그, 굿즈 제작, 구매 대행 등 요즘 본업 이외에 수익을 창출하는 '수익 파이프라인'을 만드는 사람들이 점점 더 많아지고 있습니다. 디자이너는 어떤 부업을 할 수 있을까요? 본업을 살리면서 잘 할 수 있는 수익형 비즈니스 모델을 소개합니다.

🌀 개인 지도, 프리랜서 활동

숨고(soomgo.com), 크몽(kmong.com) 등의 온라인 플랫폼에서 전문가로 등록하면 개인 지도를 할 수 있습니다. 또한 PPT 템플릿 등을 만들어 유료로 판매할 수 있습니다.

숨고 크몽

🌀 사이트 운영해 광고 수익 창출

자신이 만든 소재를 자신의 사이트에서 무료로 배포하고 광고 수익을 얻을 수 있습니다. 사이트에 방문하는 사람들이 많아져 트래픽 수치가 높아질수록 더 많은 수익을 창출할 수 있습니다. '블로그 수익' 등의 키워드로 검색해 보세요.

✅ 디자인 소스 판매

촬영한 이미지나 일러스트 소재 등을 판매하여 수익을 만들 수 있습니다. 여러분도
PIXTA(kr.pixtastock.com) 등의 사진 판매 사이트에 자신이 찍은 사진을 등록해
수익을 만들어 보세요.

✅ 온라인 강의 제작

튜토리얼 등 디자이너에게 유익한 정보를 강의로 만들어 유료로 판매할 수 있습니다.
초보자를 대상으로 하는 강의나 자신의 주 특기를 살려 뚜렷한 강의 콘텐츠를 만들면
뜻밖의 수익을 얻을 수도 있습니다.

다음 온라인 강의 플랫폼에서 '강사 지원' 방법을 찾아보세요.
- 탈잉(taling.me)
- 클래스유(www.classu.co.kr)

클래스101(class101.net)

콜로소(coloso.co.kr)

✅ 유튜브

수익을 낼 때까지 갈 길은 멀지만, 자신만의 브랜드를 구축한다는 생각으로 지속적으
로 유튜브를 운영해 보세요. 이때 유튜브를 어떤 콘셉트로 운영할지가 중요합니다.

프로 디자이너의
포토샵 · 일러스트레이터 기법

"디자이너는 미적 감각을 지닌
플래너다."

— 브루노 무나리(Bruno Munari)

디자인할 때 도움이 되는
포토샵과 일러스트레이터의
숨은 기법을 모았습니다.

글자 디자인할 때 알아야 하는
테크닉 3가지

텍스트 배치를 어려워하는 디자이너를 종종 볼 수 있습니다. 글꼴, 글자 크기와 굵기, 자간, 행간 등의 지식은 분명 충분한데 실무에서는 "가독성 좋게 글자 디자인하는 방법을 모르겠어요."라고 하소연하죠. 그런 분이 있다면 어렵게 생각하지 말고 '읽기 쉬운가?'를 기준으로 살펴보세요. 그런 다음 테크닉을 적용하면 글자 디자인이 훨씬 수월해질 거예요.

테크닉 1 • 작은 글자는 조금 더 두껍게!

예를 들어 크기가 다른 글자로 제목을 디자인했을 때 같은 굵기 (weight)로 설정하면 정렬된 느낌이 나지 않을 수 있습니다. 글자 두께는 같더라도 작은 글자는 얇아 보이기 때문입니다.

이럴 때는 작은 글자의 굵기를 한 단계 올리거나 [획(Stroke)] 패널을 이용하여 굵기를 조절하면 좋습니다.

작은 글자는 더 두껍게!

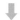

작은 글자는 더 두껍게!

> 작은 글자만
> [Bold]로 설정!

테크닉 2 · 행장이 너무 길어지지 않도록!

단락을 만들 때 1행이 지나치게 길면 다음 내용을 읽을 때 시선이 흩어질 수 있습니다. 이처럼 본문의 텍스트양이 많을 때는 단락으로 구분하거나 단을 나누면 읽기 편해집니다.

행장이 너무 길어지지 않도록!

단락을 만들 때 1행이 지나치게 길면 다음 내용을 읽을 때 시선이 흩어질 수 있습니다. 이처럼 본문의 텍스트양이 많을 때는 단락으로 구분하거나 단을 나누면 읽기 편해집니다.

> 다음 행을 읽으려면 시선을
> 많이 이동해야 해요!

행장이 너무 길어지지 않도록!

> 2단 편집
> 으로 시선
> 이동 거리
> 단축!

단락을 만들 때 1행이 지나치게 길면 다음 내용을 읽을 때 시선이 흩어질 수 있습니다. 이처럼 본문의 텍스트양이 많을 때는 단락으로 구분하거나 단을 나누면 읽기 편해집니다.

테크닉 3 • 행간과 자간은 단축키로 조절!

보통 자간이나 행간은 [문자] 패널에서 숫자를 직접 입력하여 조절
하는데, 단축키를 사용하면 훨씬 쉽고 빠르게 작업할 수 있습니다.
단락 또는 문장을 선택한 후 Option 또는 Alt 를 누른 채 ↑, ↓
를 누르면 행간이 조절되고, Option 또는 Alt 를 누른 채 ←, →
를 누르면 자간이 조절됩니다.

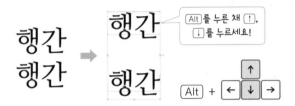

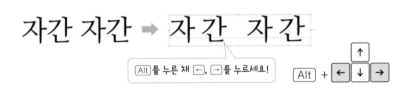

02

문자에 맞춰 길이가 바뀌는
형광펜 효과

일러스트레이터에서 문자에 형광펜을 그은 듯한 효과를 표현하려
면 여러분은 어떻게 하나요?

문자를 수정해도
형광펜 부분이 자동 조절됨

형광펜 효과를 넣을 때 먼저 [사각형(Rectangle)] 도구로 사각형을
만들고 문자 뒤에 배치할 것입니다. 그러나 이 방식으로 만들면 문
자를 수정할 때 사각형도 함께 조절해야 해서 번거롭죠.

이럴 때 [모양(Appearance)] 패널을 이용하면 문자를 수정하더라도
그에 따라 형광펜 효과가 자동 조절되도록 할 수 있습니다. 다음 5
단계를 자세히 살펴보세요.

1단계 일러스트레이터에서 파일을 열고 글자를 입력합니다.

글자를 모두 선택한 후 [모양(Appearance)] 패널에서 [문자]를 선택하고 [새 칠 추가(Add New Fill)] 아이콘을 선택해 추가합니다.

2단계 추가한 칠은 형광펜 효과에 사용할 색으로 바꿉니다.

3단계 [새 효과 추가(Add New Effect)] 아이콘을 누르고 [패스(Path) → 오브젝트 윤곽선(Outline Object)]을 선택합니다.

다시 [새 효과 추가(Add New Effect)] 아이콘을 누르고 [도형으로 변환(Convert to Shape) → 사각형(Rectangle)]을 선택하면 문자 배경에 사각형이 만들어집니다.

만약 [오브젝트 윤곽선]을 선택하지 않으면
형광펜 영역 안에서 문자가 위로 밀리는 등 위치가 어긋납니다.

4단계 [여유 폭], [여유 높이]를 모두 0mm로 설정하여 형광펜의 크기를 정합니다.

5단계 문자를 수정하면 형광펜 효과의 길이가 자동으로 조절되는 것을 볼 수 있습니다.

문자를 수정해도
형광펜 부분이 자동 조절됨

눈에 띄는 제목을 만드는
간단한 방법 5가지

제목과 같이 눈에 띄어야 하는 문자를 디자인할 때 주로 어떤 방법을 사용하나요?

자주 사용하는 디자인 패턴이 많지 않으면 제목 디자인도 쉽지 않은 작업이 되곤 합니다. 여기 제목을 디자인하는 3가지 방법을 소개합니다. 아주 간단하면서도 최근에 자주 사용하는 기법이니 꼭 활용해 보면 좋겠습니다.

실습 1 • 글자 어긋나게 칠하기

1. 도구 모음이나 [색상(Color)] 패널에서 칠과 선을 전환하고 글자의 굵기와 색을 선택해 설정합니다.

2. 문자를 복사해서 붙여 넣습니다.

3. 복사한 문자의 위치를 조금 어긋나게 조절합니다. 환경 설정에서 [키보드 증감]을 설정해 두면 편리합니다. 화살표 키를 사용하면 미세하게 조절할 수 있습니다.

4. 원하는 색으로 칠하면 완성입니다!

실습 2 • 문자에 빗금 채우기

1. 일러스트레이터의 [블렌드 도구(Blend Tool)]를 이용하여 선 2개
로 빗금무늬를 만듭니다.

[블렌드 도구]가 보이지 않는다면 [오브젝트 → 블렌드 → 만들기]를 누르세요.

2. 빗금 영역 안에 문자가 들어가도록 배치합니다.

3. 빗금과 문자를 모두 선택하고 마우스 우클릭 후 [클리핑 마스크 만
들기] 또는 단축키 [Ctrl] + [7]을 눌러 클리핑 마스크를 생성합니다.

4. 같은 문자를 테두리로 만들어 겹치면 완성입니다!

한 끗 다른 문자 디자인 방법

문자를 둘러싼 도형의 일부분을 끊어 보세요!

문자를 둘러싼 테두리 선의 중간을 일부러 끊으면 단조로움에서 벗어나 제목다운 맛이 납니다.

제목은 색을 여러 개 쓰지 않는 것이 포인트!

문자마다 색을 다르게 해도 제목다워 보이도록 연출할 수 있습니다. 단, 색을 지나치게 많이 사용하지 않도록 주의하세요.

형광펜 효과를 절반만 넣어 보세요!

앞에서 소개한 '형광펜 효과'를 활용해 밑줄을 넣어 보세요. 본문에서 강조할 곳에 사용해도 제격입니다!

04

조금만 손봐도 달라 보이는
글자 효과 6가지

디자인할 때 기존 글꼴을 그대로 사용하는 것만으로는 무언가 맛이 살지 않거나 부족해 보일 수 있습니다. 이럴 때 일러스트레이터에서 제공하는 편리한 기능을 활용해 보세요. 조금만 손봐도 디자인의 깊이가 달라집니다. 원하던 완성 모습에 가까운 분위기를 찾아보세요.

효과 1 • 글자 기울이기

[기울이기 도구(Shear Tool)]로 글자를 조금만 기울여도 힘을 느낄 수 있습니다. 지나치게 기울이면 문자로 인식하기 어려울 수도 있으므로 주의하세요.

글꼴: DIN 2014(Adobe Fonts, Paratype)

효과 2 • 글자 너비 95%로 줄이기

글자 너비를 95% 정도로 하면 스마트한 인상을 줍니다. 자간을 넓히면 좀 더 감각적인 분위기를 연출할 수 있습니다.

세로로 길게 ➡ 세로로 길게

글꼴: 나눔바른고딕(네이버)

효과 3 • 볼드 글꼴이 없는 글자를 굵게!

[획(Stroke)] 패널 등을 활용하여 글자를 굵게 합니다. 볼드(Bold) 글꼴이 없는 글자를 굵게 표현할 때 효과적입니다.

굵게 ➡ 굵게

글꼴: 나눔바른고딕(네이버)

효과 4 • 글자 모서리를 둥글게!

[효과(Effect) → 스타일화(Stylize) → 모퉁이 둥글리기(Round Corners)]로는 원하는 대로 변형할 수 없을 때가 있습니다. 이럴 때 '활성 모퉁이 위젯(Live Corners widget)' 등을 사용하여 글자의 모퉁이를 둥글게 할 수 있습니다.

ROUND ➡ ROUND

글꼴: Depot New(Adobe Fonts, Moretype)

효과 5 • 거친 질감 표현하기

[효과(Effect) → 왜곡과 변형(Distort & Transform) → 거칠게 하기 (Roughen)]를 선택하면 번지는 효과를 낼 수 있습니다. 크기(Size)는 1% 미만, 세부(Detail)는 50~100으로 설정하는 게 좋습니다.

ROUGH ⇒ **ROUGH**

글꼴: Baiboa Plus(Adobe Fonts, Parkinson Type Design)

효과 6 • 손으로 칠한 듯하게!

[효과(Effect) → 스타일화(Stylize) → 스크리블(Scribble)]을 선택하면 손으로 칠한 듯한 느낌을 낼 수 있습니다. 항목마다 값을 모두 작게 설정하면 다음처럼 효과를 낼 수 있습니다.

Draw ⇒ ***Draw***

글꼴: Kapelka New(Adobe Fonts, Paratype)

05

일러스트레이터로
수채화 느낌 내기

최근에는 일러스트레이터에서도 포토샵에서 작업한 것 같은 효과를 만들 수 있습니다. 이전부터 있었지만 잘 사용되지 않았던 일러스트레이터 고유 기능인 '브러시 라이브러리'의 수채화 효과를 소개합니다. 포토샵으로 그리는 정도는 아니지만 수채화 질감이 필요할 때 사용하면 편리합니다. 꼭 체험해 보기 바랍니다.

1단계 [윈도우(Window) → 브러시 라이브러리(Brush Libraries) → 예술(Aristic) → 예술_수채화(Aristic_Watercolor)]를 선택하여 [예술_수채화 효과] 패널을 표시합니다.

2단계 수채화 붓과 같은 다양한 브러시 목록이 나타납니다. 여기에서 마음에 드는 브러시를 선택하여 선에 적용해 보세요. 단, 오브젝트 칠하기에는 수채화 효과를 적용할 수 없습니다.

3단계 그대로 사용하면 선이 꽤 굵습니다. 선을 얇게 설정하면 실제 수채화 같은 느낌을 낼 수 있습니다. 다음 예시에서는 선 굵기를 0.1pt로 설정했습니다.

4단계 선을 굵게 한 오브젝트를 배경에 배치하면 오브젝트 안쪽을 수채 물감으로 칠한 듯한 느낌을 낼 수 있습니다. 위 예시에서는 정사각형으로 트리밍했습니다.

06
일러스트레이터로
붓글씨 느낌 내기

편리한 일러스트레이터 기능 가운데 '브러시 라이브러리' 효과를
하나 더 알아보겠습니다. 바로 [분필목탄연필] 브러시를 이용한 글
쓰기 방법입니다. [펜(Pen)] 도구 등을 이용해 패스로 그린 문자에
[분필목탄연필] 브러시를 적용만 하면 되므로 꼭 활용해 보기 바랍
니다.

1단계 [윈도우(Window) → 브러시 라이브러리(Brush Libraries) →
예술(Aristic) → 예술_분필목탄연필(Aristic_ChaikCharcolPencil)]을
선택해 [예술_분필목탄연필] 브러시 패널을 표시합니다.

2단계 다양한 목탄이나 연필 브러시 목록이 나타납니다. 여기에서 마음에 드는 브러시를 선택하여 선에 적용하세요. 단, 오브젝트 칠하기에는 적용되지 않습니다.

3단계 선 너비나 방향을 조금씩 바꿔 보면 변화를 줄 수 있습니다. 붓글씨 느낌을 살려서 마무리해 보세요.

07

안내선으로
여백 만들고 정렬하기

레이아웃 디자인에서 요소 2개의 위치를 표시할 때 안내선 기능을 사용하고 있나요? 보통 안내선은 대상인 오브젝트를 먼저 앉힌 후 오프셋을 설정하여 생성합니다.

이 방식 말고 반대로 하면 어떨까요? 여백과 정렬에 사용할 안내선을 먼저 따로 그으면 결과적으로 읽기 쉬운 디자인을 만들 수 있습니다. 상황에 따라 적절한 안내선을 사용해 디자인 작업의 효율성을 높여 보세요!

여백

지면 가장자리에 요소를 두지 않는 영역을 확보하세요. 여백 덕분에 읽기 쉽고 깔끔하면서도 여유로워 보이도록 레이아웃을 만들 수 있습니다.

정렬

정보를 줄이고 정렬한 오브젝트

요소를 정렬하지 않으면 읽는 사람의 시선에 쓸데없는 움직임이 생겨서 집중력을 떨어뜨릴 수 있습니다. 또한 보는 사람에게 디자이너가 의도하지 않은 스트레스와 피로감을 줄 수도 있죠. 요소를 적극 정리 정돈해서 배치하세요.

08
포토샵 신기능,
자동 합성 기능

어도비가 개발한 어도비 센세이(Adobe Sensei)를 알고 있나요? 포토샵의 합성 기능 등에 활용하는 AI 기술입니다. 어도비 센세이는 AI와 머신 러닝을 통해 시간이 많이 걸리는 일을 자동화하여 창의적인 작업에 더 많은 시간을 할애할 수 있도록 도와줍니다. 원하는 콘텐츠를 빠르게 검색하고 워크플로를 간소화함으로써 작업 시간을 단축하고 효과를 간단히 적용할 수 있어 편리합니다.

최근에는 인물 사진에서 사람만 자동으로 잘라 낼 때 등 콘텐츠에 따라 작동하는 다양한 기능이 사람들의 관심을 가장 끌고 있습니다. 모티브가 되는 대상을 포토샵이 자동으로 검출하고 자연스럽게 합성해 주기 때문입니다.

• 어도비 센세이(Adobe Sensei)가 궁금하다면 www.adobe.com/kr/sensei.html를 참고하세요.

원본 이미지

기능 1 • 콘텐츠에 맞게 확대하고 축소하기

이미지 안의 모티브를 자동으로 검출하여 크기·비율은 변경하지 않고 배경과의 관계성만 확대하거나 축소하는 기능입니다. 예시에서는 텐트 크기는 그대로 두고 거리만 조절했습니다.

[편집(Edit)] 메뉴의 [내용 인식 비율(Content-Aware-Scale)]로 확대하거나 축소할 수 있습니다.

기능 2 • 콘텐츠에 맞게 채우기

이미지 안의 모티브를 자동으로 검출하여 배경과 어울리도록 하면서 모티브만 삭제하고 채우는 기능입니다.

[편집(Edit)] 메뉴의 [내용 인식 채우기(Content-Aware-Fill)]로 선택하고 채울 수 있습니다. 대상이 되는 영역을 선택하고 (Delete)로 해당 부분을 지운 뒤 배경으로 자연스럽게 채울 수도 있습니다.

기능 3 • 콘텐츠에 맞게 이동하기

이미지 안의 모티브를 자동으로 검출하여 배경과 어울리도록 하면서 모티브만 다른 곳으로 이동하는 기능입니다.

도구 모음에서 [내용 인식 이동 도구(Content-Aware-Move Tool)]로 모티브를 선택하여 이동할 수 있습니다.

- 산업통상자원부 '디자인산업통계조사'
 https://www.index.go.kr/potal/main/EachDtlPageDetail.do?idx_cd=1161

- 취업 포털 사람인 '직장인, 월 평균 53시간 초과근무'
 https://www.saramin.co.kr/zf_user/help/live/
 view?idx=31372&listType=news

- 한국디자인산업연합회 '디자이너 등급별 노임단가 실태조사'
 https://www.ko-dia.org/F13/F13020.do?seq=8963

- Anyaso, H. H. (2015, March 3). Creative Genius Driven by Distraction.
 Northwestern Now.
 https://news.northwestern.edu/stories/2015/03/creative-genius-driven-by-
 distraction.html

유튜브·SNS·콘텐츠 시대의
친절한 저작권법 실무 교과서

꼭 알아야 할 저작권법과 분쟁 유형 총망라!

유튜브·SNS·콘텐츠

저작권

문제
해결

오승종 지음

된다!

25년간 저작권을 다뤄온
판사 출신 변호사의 실무 답변 108가지

이지스퍼블리싱

1위!
법 분야
베스트셀러

된다!
유튜브·SNS·콘텐츠
저작권 문제 해결
오승종 지음 | 448쪽 | 18,000원

영상·이미지
음원·글꼴
저작권 무료 사이트

유튜브, 학교 원격 수업 등
최신 저작권 이슈 반영!

내 저작권과 콘텐츠를 지킬
**경고장 발송부터
민·형사 소송 방법까지!**

저자 모집

'일 잘하는' 시리즈로 출간하고 싶은 원고나 아이디어를 기다립니다.

- www.easyspub.co.kr의 하단 [저자 신청] 메뉴 참조!